超擬真夢幻下午茶

用黏土打造**繽紛又夢幻**的
袖珍甜點

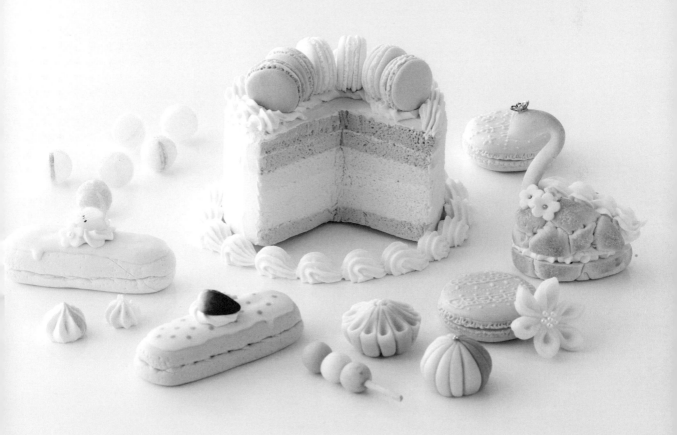

前言

ayapeco 的可愛袖珍甜點，

是以黏土製作的甜點手工藝品。

一開始，我只要發現可愛的甜點就會以自己的方式製作，

然後上傳到部落格。

只要在可愛當中加入恰到好處的真實感、繽紛色彩和想像力，

即可做出超越西式和日式的類型、

宛如置身夢幻世界的甜點。

我在以創作者身分活動的同時，

因為希望讓更多人了解黏土創作的樂趣，

於是在 2016 年開班授課。

學員們歡呼著「看起來好美味！」、「真可愛！」、「我也做出來了！」

的笑容讓我深感欣慰，

也是支持我努力至今的動力。

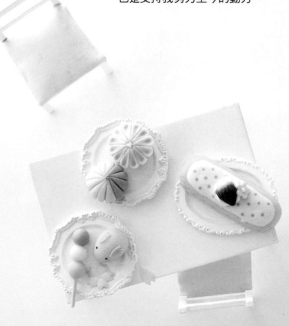

為了盡量讓新手也能輕鬆完成，

我不斷針對製作方法進行改良。

材料和工具也盡可能使用方便取得的種類。

如果沒有和書中介紹相同的材料，就請以手邊現有的東西代替。

思考如何將均一價商店等的商品運用在作品上，

也是黏土創作的一種樂趣。

即使無法和書做得完全一樣也無妨。

我反倒鼓勵大家以喜歡的顏色、比例做變化，開心地自由創作。

完成之後，可以直接當成擺飾，

也可以做成包包吊飾、廚房磁鐵，

又或者當成禮物送人，運用方式五花八門。

因為拍照起來很好看，所以很多人也會上傳到 SNS，

讓興奮雀躍的心情在作品完成後持續下去。

但願本書能夠帶給更多人笑容和幸福。

ayapeco

這顆草莓是實物大的「半顆草莓」（p.6）。
本書的甜點皆為袖珍尺寸，
大小的標準請參照各作品的
介紹頁及作法頁。

CONTENTS

滿滿的水果！
可愛袖珍 ❤ 甜點

可愛又繽紛！
可愛袖珍 ❤ 甜點

● 本書的作法頁有記載大概需要的時間，可做為挑選製作品項的參考。

所需時間
約30分鐘
＋
乾燥1天

這是作業時間。表示準備就緒、開始作業之後，扣除讓黏土和著色劑乾燥的時間，實際進行作業大概需要花費的時間。

這是乾燥時間。表示作業中，在進行下一道程序之前所需要的乾燥合計時間。不包含完成後的乾燥時間。

● 「事前準備」意指必須事先完成的工作。事前準備所花費的時間並不包含在所需時間內，這一點請務必留意。

● 黏土的乾燥時間會隨溫度、濕度產生變化。書中記載的時間純屬參考值，實際時間有可能因季節、環境而異。

● 黏土乾燥後會縮小8~15％左右。

● 請特別留意不要讓小孩和寵物誤食作品。

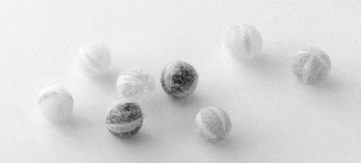

滿滿的水果！
可愛袖珍 甜點

甜點手工藝品這門創作，若是能夠做出逼真的水果，即可拓展各式各樣、五花八門的作品。為了讓所有人都能重現水嫩嫩的透明感和看似美味的光澤度，我下了許多功夫，最後終於透過黏土的比例和調色方式達成目標。其中，令人平靜放鬆的日式糕點是我最喜愛的主題。請各位不妨也嘗試看看。

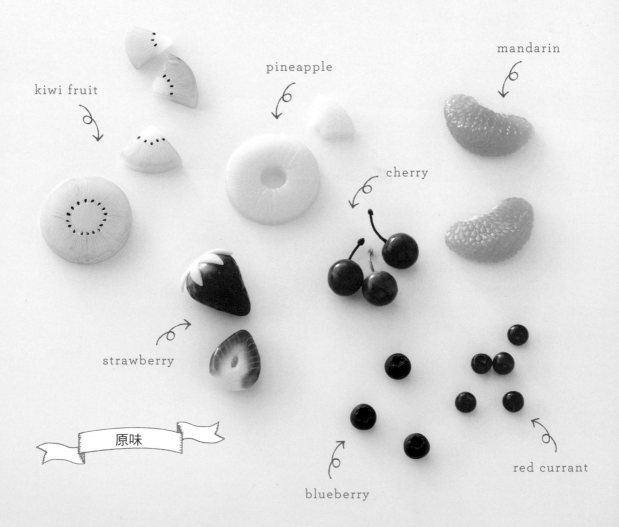

kiwi fruit

pineapple

mandarin

cherry

strawberry

原味

blueberry

red currant

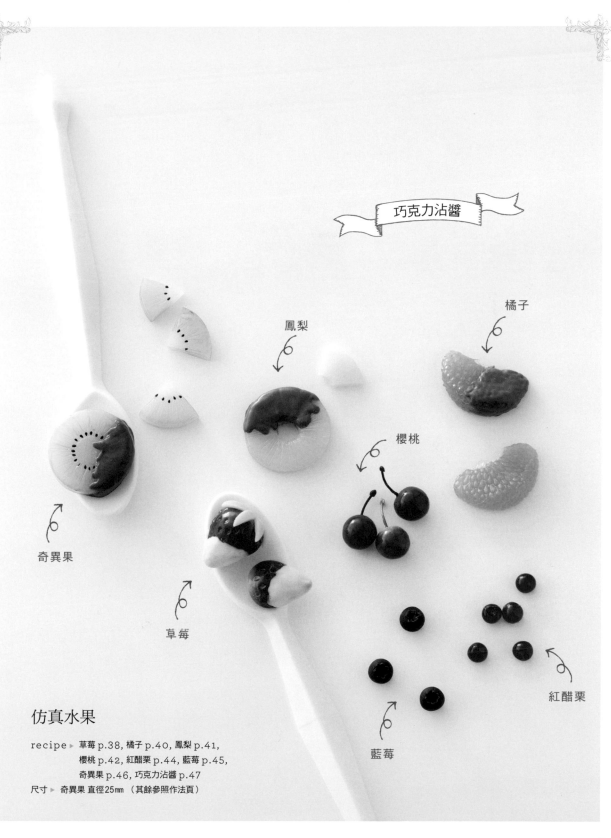

巧克力沾醬

橘子

鳳梨

櫻桃

奇異果

草莓

藍莓

紅醋栗

仿真水果

recipe ▶ 草莓 p.38, 橘子 p.40, 鳳梨 p.41,
　　　　櫻桃 p.42, 紅醋栗 p.44, 藍莓 p.45,
　　　　奇異果 p.46, 巧克力沾醬 p.47

尺寸 ▶ 奇異果 直徑25mm （其餘參照作法頁）

兔子大福

將長耳朵加在草莓大福上就變成兔子了！雖然因為是假的才能做出這款大福，但是我非常講究紅豆餡呈現出的真實感。這是一件無論在部落格或教室，都博得眾人讚嘆「太可愛了！」、「好想吃喔！」的作品。只要改變耳朵的造型，就能做出不一樣的動物大福。

recipe ▶ p.48

尺寸 ▶ 高30mm

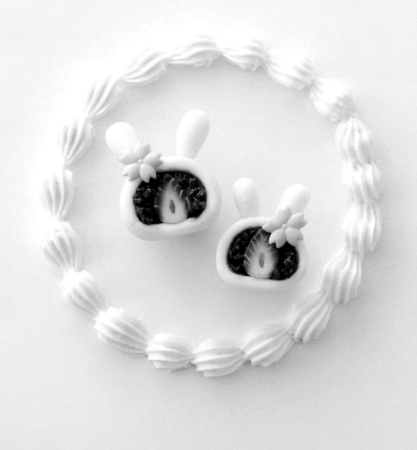

JAPANESE JERRY

餡蜜果凍和金魚果凍

這是一款在透明的寒天中，放入紅豆、袖珍水果、金魚練切等
食材，視覺感受十分涼爽的錦玉羹。用黏土做好食材之後，美
觀地配置在模具（模型）裡，然後以透明的樹脂液固定。作法
比外表看起來簡單這點令人開心。

recipe ▶ 餡蜜果凍 p.50，金魚果凍 p.51
尺寸 ▶ 直徑25mm

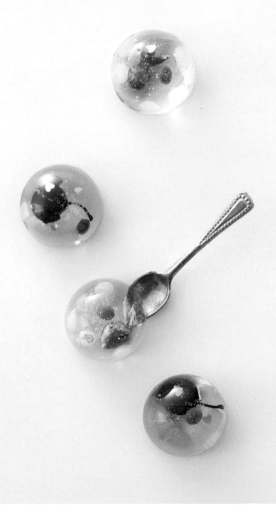

FRUITS TART

水果塔

在烤成金黃色的塔皮中擠入奶油，然後放上大量色彩繽紛的水果。水果就盡情擺上自己喜歡的種類吧。由後至前，從有高度的水果開始依序擺放，這樣拍出來的照片比較漂亮。

recipe ▶ p.52

尺寸 ▶ 底部直徑37㎜

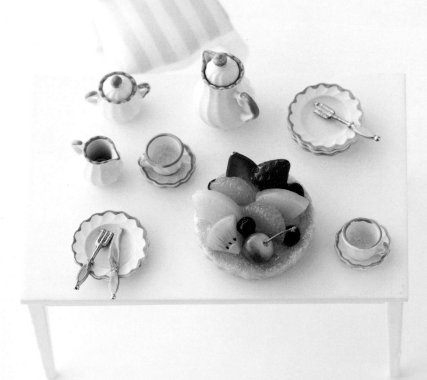

FRUITS ECLAIR

水果閃電泡芙

粉彩色系的閃電泡芙感覺既溫柔又可愛。在水果風味的泡芙外皮上頭淋上滿滿的圓點或愛心圖案的糖霜,增添甜蜜感。由於裝飾在上面的各色水果才是主角,因此要配合水果的顏色來製作泡芙外皮。

recipe ▶ p.54
尺寸 ▶ 長60mm

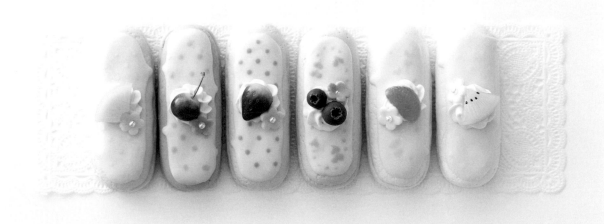

CHRISTMAS OMBRE CAKE

聖誕漸層蛋糕

「ombre」是漸層的意思，也是現今非常受歡迎的蛋糕款式。粉紅色漸層只要改變彩色黏土的比例即可，不需要用到困難的技巧。裝飾上禮物盒和草莓聖誕帽，就讓這款小巧卻豪華的蛋糕，陪你度過浪漫的聖誕節吧。

recipe ▶ p.56
尺寸 ▶ 底部直徑40㎜

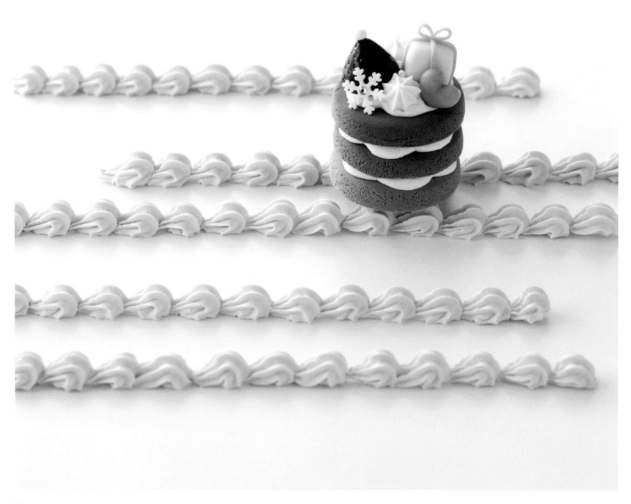

水果大福

用添加果汁做成的外皮包裹加入水果的奶油，做成顏色看起來
水嫩多汁的大福。只要記得不要讓外皮的顏色過深，並在表面
撒上小蘇打粉，就能讓成品顯得十分可口。將整顆大福和剖半
的大福擺在一起，讓整體畫面看起來更可愛。

recipe ▶ p.62
尺寸 ▶ 寬20mm

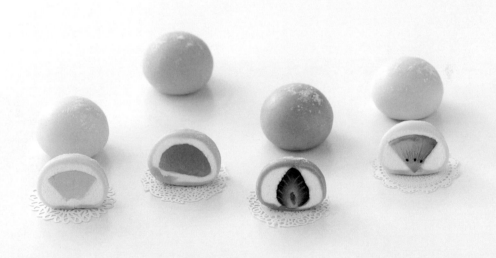

可愛又繽紛！
可愛袖珍 甜點

接著要介紹夢幻又可愛的彩虹色調日式糕點和西式糕點。因為有人對我說：「1/2大小的袖珍甜點比實物更可愛！」於是，我在開心之餘產生了好多靈感。這些全都是做起來開心、當成擺飾很可愛，從ayapeco的獨創甜點中精選出來的自信之作。

糖霜馬卡龍

ICING MACARON

蕾絲和雪花圖案讓馬卡龍散發優雅氣息。從左上開始，依序是薄荷、覆盆子、藍莓、柳橙、萊姆、蘇打口味。沒有困難的步驟，照片拍起來又非常漂亮，因此特別推薦新手嘗試。多做幾個疊成馬卡龍塔，應該會在派對上成為眾所矚目的焦點。

recipe ▶ p.64　尺寸 ▶ 直徑 32mm

彩虹霜淇淋

白色餅乾甜筒加上彩虹色調的奶油,就成了夢幻的霜淇淋。擠奶油的這個步驟非常療癒!來教室上課的學員也都很喜歡,因此請各位也務必嘗試看看。多餘的「餡料」則可以當成蛋白霜擠花。如此美麗的作品,光看就宛如置身夢境。

recipe ▶ p.59
尺寸 ▶ 長77mm

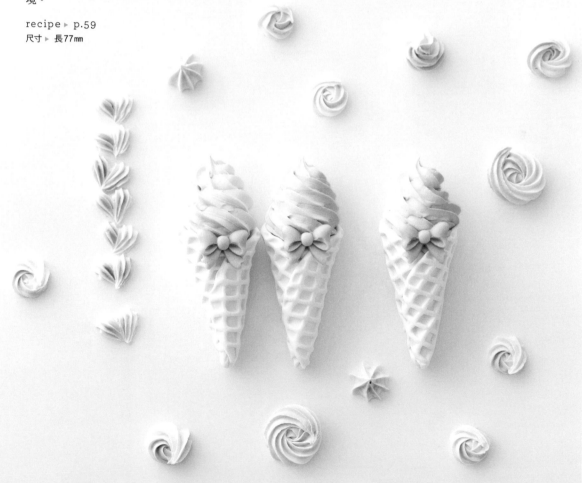

天鵝泡芙

優雅的天鵝泡芙最重要的關鍵，就是蓬鬆泡芙外皮的烤色必須恰到好處。為了形成漸層，調色時要十分小心謹慎。色澤漂亮、放上大量奶油的天鵝，看起來美味得令人忍不住想要大快朵頤！之後只要裝上脖子，再以皇冠裝飾就完成了。作法出乎意料地簡單！

recipe ▶ p.66
尺寸 ▶ 高50mm

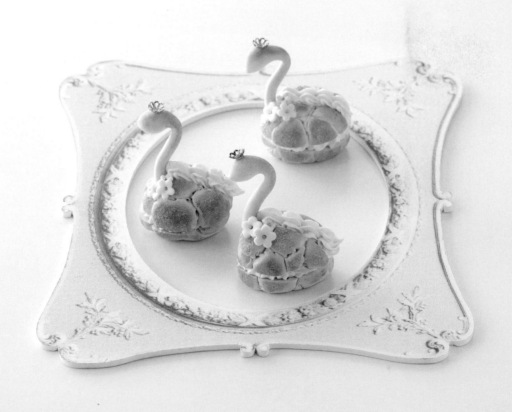

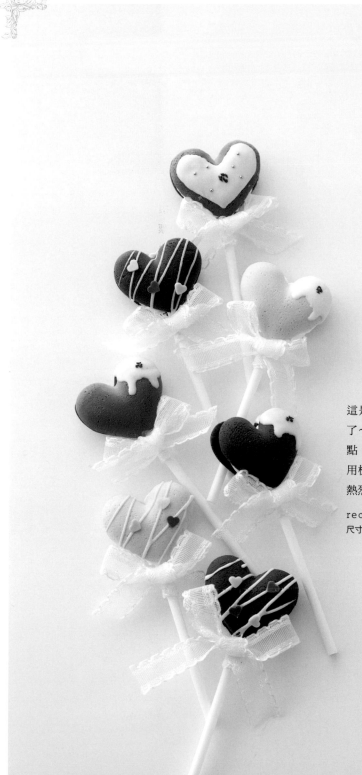

無比派

這是一款誕生自孩子高喊「Whoopie（太棒了～）！」的歡呼聲，在美國是十分普遍的甜點。除了粉紅色和巧克力的最強組合，只要再用棍棒和蝴蝶結增添可愛感，肯定能夠引來更熱烈的歡呼！請自由搭配白巧克力醬和配料。

recipe ▶ p.68
尺寸 ▶ 愛心 寬32mm

USAGI & SAKURA

兔子和櫻花

色彩柔和清淡的櫻花，搭配上有著花瓣造型耳朵的兔子，是充滿春天氣息的練切組合。櫻花要輕柔地按壓花瓣，兔子則要揉成漂亮的蛋形，如此就能營造出溫柔的氛圍。結合專用五金配件，做成髮夾或和服腰帶的扣環也很棒。是款讓人看了就感到心情平和的作品。

recipe ▶ 兔子 p.70，櫻花 p.74
尺寸 ▶ 櫻花 直徑25mm

日本樹鶯

圓滾滾身形惹人憐愛的日本樹鶯，在頭部加上
梅花做為裝飾。造型雖然簡單，但是請務必記
得要在黏土乾燥前迅速製作。多做幾隻排在一
起，感覺就像一支以婉轉歌聲呼喚春天到來的
合唱團。

recipe ▶ p.72
尺寸 ▶ 全長35mm

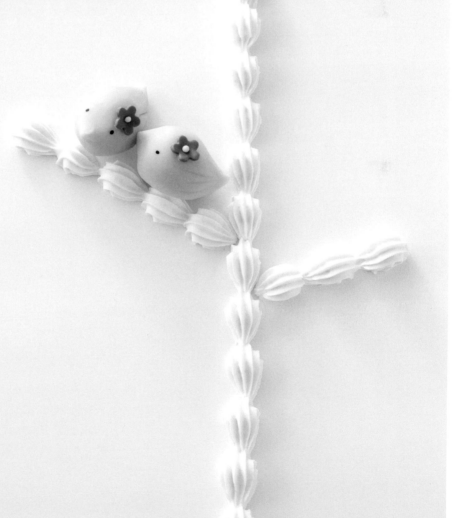

三色丸子和八橋

Q彈的三色丸子呈現出艾草葉的色調；
繽紛的八橋則是可以從薄透的外皮，隱
約看見裡面的內餡。每一樣都添加了恰
如其分的真實感，更重要的是看起來十
分美味。因為作法很簡單，除了常見的
口味外，各位不妨試著挑戰著各式口味。

recipe ▶ 三色丸子 p.73, 八橋 p.71

尺寸 ▶ 三色丸子 全長42mm
　　　八橋 長邊29mm

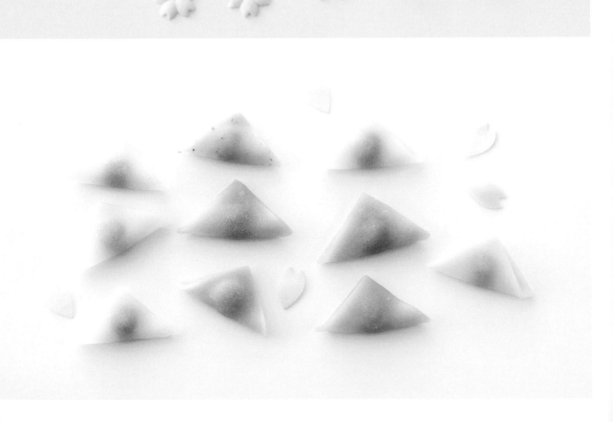

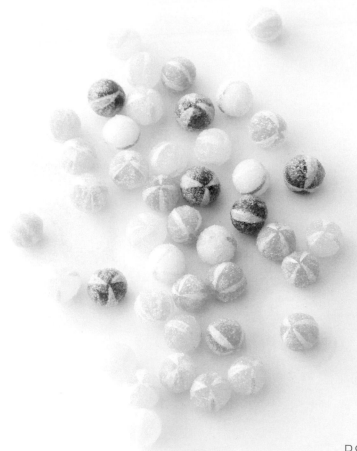

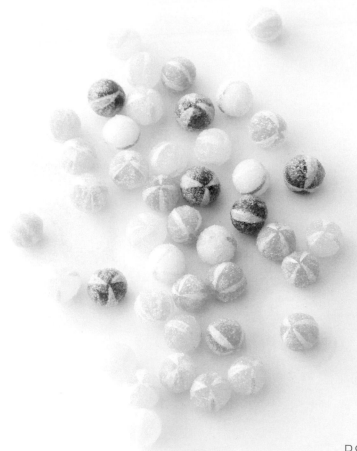

彈珠糖

圓滾滾的彈珠糖非常可愛。雖然短時間內就能做好，但因為使用了透明黏土，所以得花點時間讓它變透明。不過，看著被串在牙籤上的糖果漸漸變透明也是種樂趣。推薦大家可以用各種顏色多做一些。

recipe ▶ p.76
尺寸 ▶ 直徑12mm

彩虹戚風蛋糕

整個蛋糕做好後切片，就能看見彩虹色調的海綿蛋糕剖面。為了讓有厚度的蛋糕在切的時候不會扁塌，我特別下了一番功夫。作法簡單卻十分上相！若是在上面擺放馬可龍，也很適合做為婚禮的裝飾，想必一定能夠吸引賓客的目光！

recipe ▶ p.77
尺寸 ▶ 直徑68mm

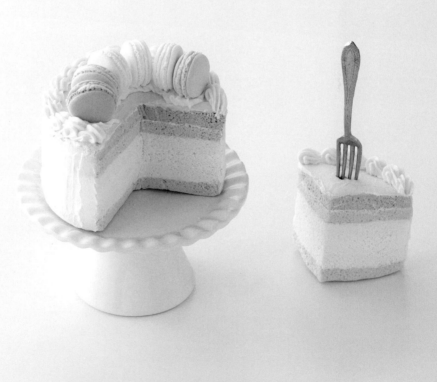

ICING COOKIES

糖霜餅乾

以婚禮為發想，既華麗又優雅的糖霜餅乾。糖霜部分是將糊狀黏土放進名為「紙卷擠花袋」的袋子裡，像在畫圖一樣地描繪。此外還可以裝飾上蝴蝶結、珍珠等自己喜歡的配件，享受自由搭配的樂趣。

recipe ▶ p.80
尺寸 ▶ 結婚蛋糕長70mm

桃子和雛人偶

就以桃子搭配小巧的男女雛人偶，一起慶祝女兒節吧。和服和
桃子上輕柔的漸層色，是日式糕點獨有的特色。裝飾在門廳
裡，能夠讓空間一下子變得明亮，彷彿春天早一步降臨身邊。

recipe ▶ p.83, 84
尺寸 ▶ **雛人偶** 高25mm

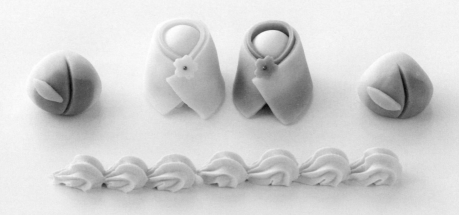

AN DANGO

豆沙丸子

從左邊開始為鶯餡（豌豆泥）、櫻花餡、紅豆餡和地瓜餡。懷舊的丸子作法是將白色黏土揉圓，丸子串則是串在牙籤上，接著只要放上攪軟的餡料即可，做起來非常簡單。我特別研究了黏土的比例，讓丸子能夠呈現出些許透明感。只要調整顏色就能改變餡料口味，建議大家可以多多嘗試不一樣的搭配。

recipe ▶ p.86
尺寸 ▶ 單顆丸子 直徑16mm

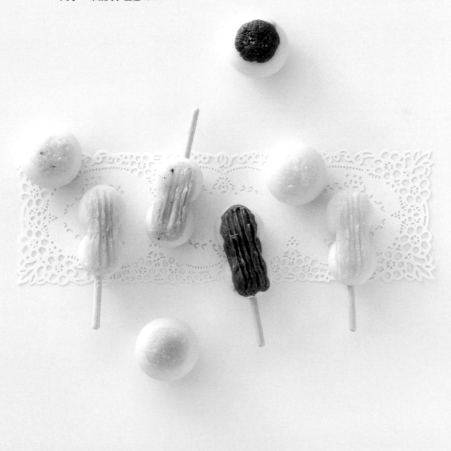

FLORAL DECORATION

日式布花風練切

大受歡迎的日式布花也能做得活靈活現。只要改變著色劑的用量，讓一朵花的顏色產生漸層變化，看起來會更加美麗。一片片地仔細製作花瓣能提升完成度。加上串珠等配件後黏貼於髮夾或梳子等，就成了和浴衣、和服十分搭配的飾品。

recipe ▶ p.88
尺寸 ▶ 直徑25mm

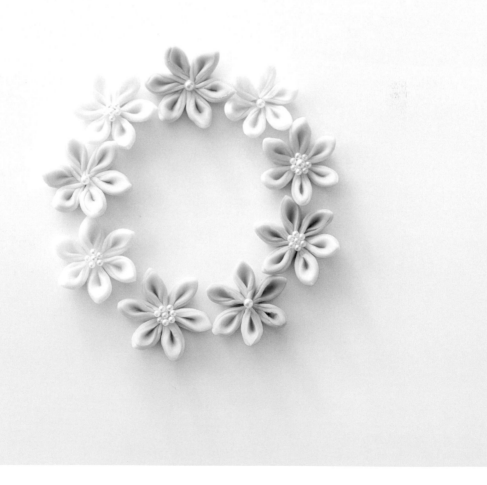

CHRYSANTHEMUM & BALL

菊花和三色手鞠

菊花和手鞠的練切呈現和煦陽光般的秋季色調，十分美麗。製
作步驟和日式糕點一樣。包在菊花裡面的內餡顏色會透出表
面，感覺就和真正的練切一模一樣。手鞠則是只要均勻地加上
線條，即可完美呈現三種顏色。

recipe ▶ 三色手鞠 p.90, 菊花 p.91
尺寸 ▶ 菊花 直徑25mm

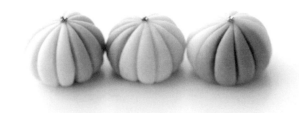

櫻花兔子大福聖代

我將ayapeco的甜點代表作「兔子大福聖代」做了改良,變得非常容易製作。華麗的日式聖代乍看很困難,但其實每一樣配件做起來都很簡單。將做好的配件相互搭配是最令人開心的過程!請各位務必也嘗試看看。

recipe ▶ p.92
尺寸 ▶ 高90mm

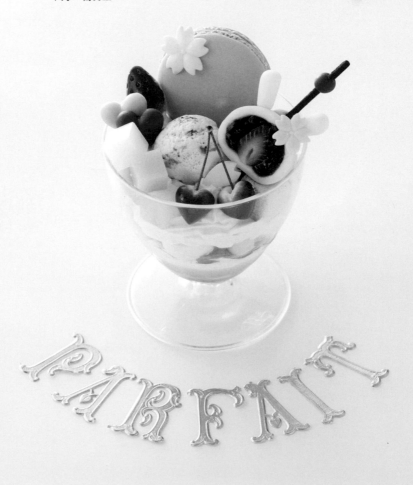

櫻花兔子大福聖代的配件

黏土 ⦂ CLAY　　※無指定廠牌的皆為PADICO的商品（p.96）。

●樹脂黏土 自然乾燥即可硬化，合成樹脂製的黏土。乾燥後會產生耐水性，因此適合用來製作甜點。樹脂黏土混入苯乙烯材質後會變得更加輕盈蓬鬆，成為所謂的輕量黏土。

MODENA
帶有光澤和透明感的基本型樹脂黏土。乾燥後亦具有彈性，也有耐久性。

MODENA SOFT
比MODENA更輕盈、柔軟度較高的輕量樹脂黏土。特徵是乾燥後依然柔軟。

MODENA PASTE
乾燥後會變成半透明的液態樹脂黏土。用來製作巧克力醬和糖霜。

MODENA COLOR
MODENA的彩色款。成色均勻，使用起來十分方便。

Hearty黏土
白色（上）
Hearty color（下）
輕盈柔軟的輕量黏土。用來表現海綿蛋糕體。

●其他黏土 乾燥後會變透明的商品，以及像打發鮮奶油般可擠出的商品等，充滿個性的黏土。

artista SOFT
比Hearty更加輕盈柔軟的超輕量黏土。與右方的奶油土混合即可調整硬度。

Mermaid Puffy
仿真甜點用的輕量樹脂黏土，能夠做出紋理細緻且優雅的作品。乾燥後有很好的耐水性。用於製作奶油、豆沙。

SUKERUKUN透明黏土
（Aibon產業）
乾燥後會變透明的黏土。用來製作水果、p.76的彈珠糖等等。

奶油土
可溶於水的奶油狀黏土。霧面的質感能夠真實表現出打發鮮奶油。內附擠花袋和星形擠花嘴。

◆ 黏土的計量方式　黏土要依照各作法欄的指示，使用量匙或黏土調色尺測量。
例：（調色尺H×3）表示以調色尺H量出3個。若無標示數量則為1個。

量匙

在指定的湯匙內側塗抹脫模油。

放入稍多的黏土，再將多餘部分用指尖磨除。

黏土計量尺

尺上由小到大，有標示A～I的凹槽。在指定凹槽內塗抹脫模油。

放入稍多的黏土，再將多餘部分用指尖磨除。

工具 ⋮ TOOLS

●基本工具　幾乎所有作品皆會使用，請事先備齊。

量匙
能夠測量½小匙、⅓小匙的種類較方便使用。

電子秤
用來準確測量樹脂和黏土的分量。

脫模油（PADICO）
塗抹後，就可輕易從湯匙或模具中取出黏土（亦可用嬰兒油代替）。

牙籤
可從瓶中沾取著色劑替黏土上色。也能用來戳刺黏土，使其乾燥。

食品保鮮膜
包覆黏土以防乾燥。選擇聚乙烯材質較理想。

夾鏈袋

剪刀

透明文件夾
當成摺疊文件夾和切割文件夾使用。
→p.32,33

調色尺（PADICO）
黏土計量尺。有大小不一的凹槽，即使量少也能準確地測量。
※調色尺的實物大照片在封面後折口。

濕紙巾
擦拭沾到黏土的手和用具。

噴霧瓶

美工刀和切割墊

◆ 黏土的混合方式　用著色劑替白色黏土上色，或是混合不同種類的黏土以改變質地。

使用MODENA、MODENA SOFT、Hearty等

 → →

依指定分量準備要混合的黏土。

以指尖反覆將黏土往左右拉開混合。

迅速混合到均勻為止。

使用SUKERUKUN

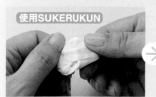 →

將著色劑沾在中央，避免讓手沾到，從外向內包裹住。

用手掌按壓混合。

◆ 黏土的保存方式

分好的黏土如果沒有要馬上使用，必須立刻用保鮮膜包起來。

剩餘的黏土以保鮮膜包覆後噴灑水霧，放進夾鏈袋中保存。

工具 ⁝ TOOLS

● **成形工具**　用來塑型、在表面製造紋理。

壓板（PADICO）

用來按壓黏土，延展成均勻厚度的工具。可放上基準物或參考刻度調整厚度和大小。

免洗筷、園藝插牌

用壓板和桿棒延展黏土時，做為具高度的基準物。

桿棒（PADICO）

在黏土上滾動，讓黏土平坦地延展。

PICK UP!

黏土刮刀（PADICO）

黏土用的刮刀組。用來加上刻痕和紋路。

細工棒（PADICO）、圓棒

黏土工藝用的工具棒。可以用於替日式糕點「練切」增添圖案等。

鋁箔紙

用來呈現烘焙糕點表面的質感。

PICK UP!

軟模具（PADICO）、糖花工藝用矽膠模具

將黏土放入模具內乾燥，做成配件。矽膠材質的模具較方便脫模。

棕刷和金屬刷

用來呈現烘焙糕點表面的質感。棕刷選擇有柄的款式較方便使用。

壓模

可以輕鬆做出愛心、星星等造型。使用餅乾等甜點用的壓模。

◆ 黏土的延展方式

準備基準物

例

為了讓厚度一致，要用免洗筷或園藝插牌製作2組高度一樣的基準物。

若要重疊使用，則用紙膠帶黏貼組合。

免洗筷 … 1雙4mm、2雙8mm
園藝插牌 … 4片約5mm、5片約6mm

利用壓板延展

將指定基準物置於左右兩側，中間擺放摺疊文件夾，並放置黏土。

摺疊文件夾，讓黏土對準壓板的中心，從上方按壓到和基準物相同高度。

利用桿棒延展

將指定基準物置於左右兩側，中間擺放揉圓的黏土。

從上方滾動桿棒，將黏土桿平。

PICK UP!

摺疊文件夾

留下透明文件夾的凹折部分，切割做成對折狀態的小文件夾。

●調色所使用的材料和工具

有將黏土本身上色的方法，如將著色劑沾附黏土後混合，以及讓黏土乾燥後再著色的方法。

PRO'S ACRYLICS
（PADICO）

水性壓克力顏料，可廣泛使用於黏土等質地。乾燥速度快，乾燥後會產生耐水性，亦可重複塗抹。

腮紅
固體腮紅。用棉花棒或海綿沾取暈開。

牙籤
用來沾取著色劑。利用沾取長度調節用量。

棉花棒
用來沾取腮紅或著色劑。

滴管
要用水稀釋著色劑時使用。

美甲用點珠筆
用來描繪小圓點，像是動物的眼睛等。

壓克力塗料Mini
（TAMIYA）

水溶性壓克力樹脂的透明色塗料。能夠均勻上色。適用於帶有透明感呈色效果的黏土。

水性筆
毛氈筆芯的水性筆。

ACRYL GOUACHE
（德蘭）

水性顏料，發色佳，色彩豐富。具有速乾性，乾燥後會產生耐水性。

化妝海綿
用於著色。縱向剪成6等分，對折後沾取著色劑拍打上色。

PICK UP!
一開始要薄塗，之後再慢慢疊成適當的深度

◆ 著色劑的用法

PRO'S ACRYLICS等

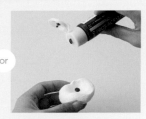

or

將蓋子整個旋開，用牙籤沾取後沾附在黏土上。　傾斜蓋口，倒出1滴。

壓克力塗料Mini　　　水性筆

利用牙籤的軸側或尖端沾取1滴。　直接將筆尖壓在黏土上著色。

◆ 著色劑的用量和成色

透過著色劑的用量調整成品的顏色。

對2小匙黏土使用紅色著色劑

牙籤尖端 2mm	牙籤尖端 7mm	從瓶蓋滴出 1滴
↓	↓	↓
淺粉紅	粉紅	深粉紅

細筆、面相筆（皆為PADICO）、型染筆
用來塗抹著色劑、描繪線條。

要混合著色劑或需要用水稀釋時使用

PICK UP!

切割文件夾
將透明文件夾裁剪成約7cm見方。當成顏料盤使用。

●**其他材料和工具** 主要常用於乾燥和最後的修飾。透過塗抹透明漆、撒粉或呈現光澤感來提升完成度。裝飾配件等要用黏著劑黏貼上去。

消光透明漆、亮光透明漆
ULTRA VARNISH（PADICO）
乾燥後具有防水效果的透明漆。在最後修飾時使用可提升質感。分成無光澤的消光透明漆（左）和有光澤的亮光透明漆（右）。

木工黏著劑（施敏打硬）
乾燥後會變透明。常用來黏著黏土，尤其是未乾燥狀態下的黏土。

◆ **修飾方法**

消光透明漆
塗在練切等日式糕點上可黏著修飾用的粉末。塗抹後可增加耐水性。

亮光透明漆
塗在水果上能夠呈現出水嫩的光澤感，同時增加耐水性。

多用途黏著劑
SU多用途黏著劑（KONISHI）
黏著力強，用於黏著已乾燥的配件。乾燥速度快，因此必須盡快完成作業。

多用途黏著劑
SUPER X（施敏打硬）
調色後做成「醬汁」，或是待稍微乾燥後攪拌做成「餡料」。

PICK UP!

科技海綿

PICK UP!

波浪海綿

PICK UP!

各種海綿
使用波浪海綿可以不必滾動球體就使其乾燥，非常方便。科技海綿的用法，則是將插了黏土的牙籤立在海綿上乾燥。

鑷子
用來夾取小配件。

UV・LED膠的活用 硬質的透明配件用樹脂製作既簡單又美觀。

PICK UP!

UV-LED膠星之雫
HARD（PADICO）
利用UV或LED燈硬化的透明合成樹脂。

著色劑
寶石之雫（PADICO）
樹脂專用的著色劑。色彩豐富且發色佳。

LED燈
UV-LED手持燈
（PADICO）
用途是以LED照射樹脂使其硬化。可隨身攜帶。

軟模具（PADICO）
放入樹脂使其硬化的模型。

● **常用裝飾配件的作法** 在黏土上沾附各頁指定的著色劑後混合。

花瓣配件、愛心配件（小） 黏土使用MODENA（1/4小匙）。

造型打孔機
（手工藝用壓模）

① 用壓板將黏土壓成厚0.5mm左右。

② 約90分鐘待黏土乾燥後，以造型打孔機取型。

③ 花瓣和愛心完成。

花朵配件 黏土使用MODENA（1/4小匙）。

糖花工藝用
壓模・花朵

① 用壓板將黏土壓成厚1mm左右，壓模取型。

② 用細工棒按壓中心，讓花朵產生立體感。

③ 乾燥1天即完成。在中心放上小鋼珠等飾品做為裝飾。

愛心配件、櫻花配件、蝴蝶結配件、玫瑰配件 黏土要配合模具準備。

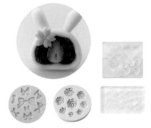

黏土模具

① 在模具內側塗抹脫模油。

② 將黏土填滿模具。連細小的地方都要徹底填滿，不能有縫隙。

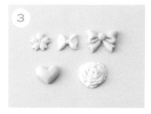

③ 從模型中取出，乾燥2天即完成。

● **其他裝飾材料**

珍珠
例如1mm、2mm的無孔珍珠等，使用在花朵配件的中央或練切的中心等。

小鋼珠
用途和糕點材料中的銀珠糖一樣。

亮片
透明、極光色的亮片。放入樹脂中。

糖粉
仿真甜點用的糖粉。塗上透明漆或黏著劑後再撒上。

PICK UP!

小蘇打粉
撒在塗有透明漆的表面上，用來表現日式糕點的粉末、西式糕點的糖粉。

● 基本奶油作法

材料

奶油
奶油土20g
artista SOFT 1/2小匙

奶油土
（p.30）

artista SOFT
（p.30）

工具

擠花袋
製作糕點用的鮮奶油擠花袋2個。

黏著　　　裝飾

擠花嘴
製作糕點用的擠花嘴。使用星形和圓形。
※星形可使用奶油土附贈的擠花嘴。

紙杯
電子秤
牙籤
量匙
剪刀
夾鏈袋

作法

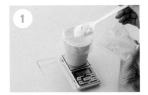

1 將擠花袋拉開放入紙杯，把紙杯放在電子秤上。秤量出20g的奶油土放入杯中。

2 如果要製作彩色奶油，就在這時讓奶油土沾附著色劑。基本奶油則保持白色，繼續進行**3**。

3 加入artista SOFT 1/2小匙。藉此調整奶油的軟硬度。

4 確實揉捏混合。

5 準備裝上擠花嘴的擠花袋。

6 用剪刀剪開**4**的袋子前端。

7 放入**5**的袋子做成雙層擠花袋後，即可擠出使用。

8 若要保存未用完的奶油，就取出裡面的袋子綁緊袋口，放入夾鏈袋中保存。

● 彩色奶油的變化

參考右欄的説明，在上方「作法」的步驟**2**時加入著色劑。若少於1滴的話，則將1滴著色劑滴在切割文件夾上，用牙籤依指定的比例沾取。「mm」是沾在牙籤尖端的分量（參照p.33）。

深粉紅	淺粉紅	紫
Red 1滴	Red 0.7滴	Royal blue 3mm / Plum 1滴

黃	薄荷	黃綠
Yellow 1滴	Middle green 1滴 / Royal blue 5mm	Middle green 0.8滴 / Yellow 1滴

・著色劑　PRO'S ACRYLICS（p.33）
・皆為使用於奶油土20g、artista SOFT 1/2小匙的分量。

36

●基本醬汁（畫線用・填色用）作法

材料

畫線用醬汁（偏硬）
黏土　MODENA PASTE 20g　亮光透明漆1g
著色劑　White 1滴　Yellow ochre 2mm

填色用醬汁（偏軟）
黏土　MODENA PASTE 20g　亮光透明漆4g
著色劑　White 1滴　Yellow ochre 2mm

※加入White是為了抑制透明感，
Yellow ochre則是為了防止變色。

MODENA PASTE
（p.30）

亮光透明漆
（p.34）

著色劑PRO'S ACRYLICS
（p.33）

工具

線條　　填色

OPP膜
製作糕點、包裝用的片狀
OPP膜。
用這個製作紙卷擠花袋。
15cm見方＝約5g、
20cm見方＝約10g。

OPP袋
包裝用的袋狀OPP
膜。

製作糕點用的鮮奶油擠花袋
牙籤
紙杯
電子秤
紙膠帶
壓板或尺
釘書機
美工刀

作法　※為方便理解，故以摺紙製作紙卷擠花袋進行解說。

1 製作紙卷擠花袋。用美工刀將OPP膜裁成三角形。

2 如照片般捲起。

3 另一側也同樣捲起，在上端重疊。盡可能讓末端呈現尖頭狀。

4 用釘書機固定。紙卷擠花袋完成。

5 將擠花袋置入紙杯，放入MODENA PASTE、亮光透明漆及上述的著色劑混合。

6 如果要製作彩色醬汁，就擠出要使用的分量到OPP袋中。若要讓基本醬汁維持白色則直接移入紙卷擠花袋中。→跳至**11**

7 加入指定的著色劑做成彩色醬汁。

8 均勻混合。

9 用尺之類的工具推到袋子的一側。

10 剪開**9**的尖角後放入紙卷擠花袋中，擠出內容物。

11 從紙卷擠花袋的袋口兩側往內摺疊。

12 捲起來，用紙膠帶固定。

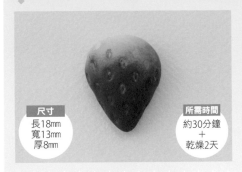

仿真水果 草莓（一顆、半顆、薄片） ▶ p.6-8, 10-13, 28, 29

材料 [半顆（F）1個份] 水果塔、水果閃電泡芙　其他參照＊
黏土　MODENA（調色尺F）
著色劑　PRO'S ACRYLICS　White、Red
工具
基本工具（p.31）、針筒型滴管、化妝海綿、斜口鉗、細筆、面相筆
＊變化款　（　）內的A～H是調色尺的單位（p.31）
巧克力沾醬（p.47）的一顆草莓（H）、半顆草莓（G）、
兔子大福（p.48）的草莓薄片（E＋D）、
水果大福（p.62）的草莓薄片（F）、
櫻花兔子大福聖代（p.92）的半顆草莓（G）

尺寸
長18mm
寬13mm
厚8mm

所需時間
約30分鐘
＋
乾燥2天

◆ **半顆草莓**

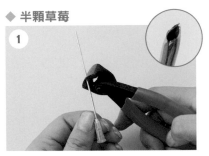

1　準備製作種籽用的針。用斜口鉗斜切針筒型滴管的針。

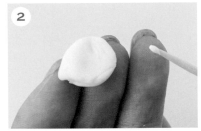

2　利用牙籤尖端沾取2mm的White，沾在MODENA（F）上混合。

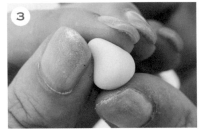

3　用手指搓成圓錐狀。

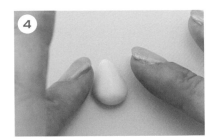

4　將一邊壓平，做成剖面。

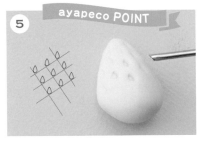

5　ayapeco POINT
以圖中斜格的位置為基準，用**1**的針戳出種籽的洞。最好要讓洞規則排列。

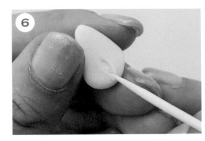

6　用牙籤輕劃剖面側的中央。靜置乾燥2天。

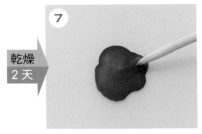

乾燥
2天

7　在切割文件夾上擠上Red和少量的水，用牙籤混合。

8　將裁好的海綿對折拿起，用突起處沾取Red。

9　ayapeco POINT
在面紙上拍打以調整著色劑的分量。

10

用海綿上色。整顆草莓都要薄薄地上色，蒂頭側則要稍微留白。

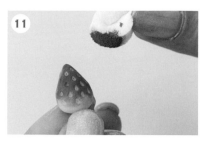

11

朝著尖端慢慢加深顏色。

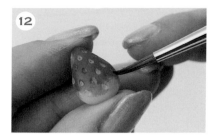

12

用細筆像是要將Red填入洞中般塗抹。

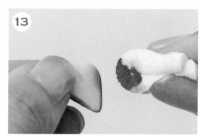

13

用海綿在剖面側薄薄地上色。做出外側顏色較深的漸層。

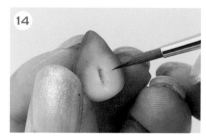

14

中央的凹陷處也要用筆沾取Red上色。

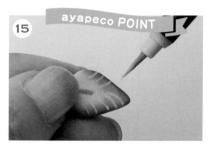

15 ayapeco POINT

在切割文件夾上擠上White和少量Red混合，再用面相筆在剖面上畫出由內向外的放射狀纖維線條。

16 FINISH!

半顆草莓完成。

◆ **一顆草莓**

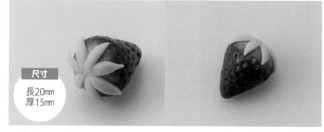

尺寸
長20mm
厚15mm

取指定分量的黏土，依半顆草莓的步驟1～3、5製作並乾燥，然後和步驟7～12一樣上色。蒂頭是依照p.83的桃葉製作方式做出7片後組合上去（葉子的材料要另外加上黏土：MODENA〔調色尺E〕、著色劑：Yellow green、道具：不鏽鋼擠花嘴）。

◆ **草莓薄片**

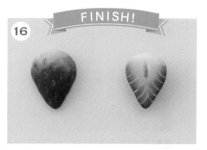

7

如果是做成薄片，作法直到步驟4皆與半顆草莓相同；接著戳出6的凹陷並乾燥，再用美工刀切開。

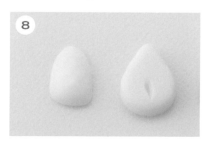

8

切好的樣子。

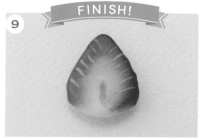

9 FINISH!

依照步驟7～9、13～15的方式上色。草莓薄片完成。

仿真水果 橘子 ▶ p.6, 7, 9, 10, 11, 13

材料 [1個份] 水果塔、水果閃電泡芙、水果大福　其他參照＊
黏土　SUKERUKUN（調色尺F）
著色劑　水性筆（山吹色）
工具
基本工具（p.31）、細吸管（口徑4mm）、釘書機
＊變化
巧克力沾醬（調色尺H、筆15次）（p.47）
餡蜜果凍（調色尺G、筆8次）（p.50）
・取出上述指定分量的黏土，在步驟**4**用水性筆按壓指定的次數。

尺寸	所需時間
長8mm 寬15mm 厚5mm	約20分鐘 ＋ 乾燥10天

1　用剪刀斜剪細吸管。將切口的尖銳處修圓。

2　用釘書機固定中央。

ayapeco POINT

3　變成小水滴狀。可透過釘書機固定的位置調整水滴大小。

4　將水性筆在黏土上按壓5次左右，然後用手掌壓扁混合。由於乾燥後顏色會變深，故此時顏色可以淺一點。

5　用手指揉成橘子瓣的形狀。

6　將窄的那一側壓在摺疊文件夾的凹折處並夾住，使其產生尖角。

7　讓吸管水滴的尖頭朝下，在**6**的整個側面上用力按壓。

8　在**6**的背面只需按壓吸管水滴的圓頭側。

FINISH!

乾燥 10 天

9　乾燥10天左右。等到變成半透明，橘子就完成了（乾燥時間會隨尺寸而異）。

仿真水果 鳳梨 ▶ p.6, 7, 9-11, 13

材料 [1個份]
黏土 MODENA（1/3小匙）、SUKERUKUN（1小匙）
著色劑 壓克力塗料Mini Clear yellow
工具
基本工具（p.31）、壓模（直徑3cm、8mm的圓形）、
壓板、園藝插牌8片

尺寸	**所需時間**
直徑25mm 厚4mm	約20分鐘 ＋ 乾燥7天

1

混合2種黏土。用牙籤的軸側沾取3滴 Clear yellow混入黏土並揉圓。

2

夾入抹油的摺疊文件夾中，在左右兩邊各 擺放4片插牌做為基準物，再以壓板按 壓。

3

在直徑3cm的模具內外兩側抹油，然後取 型。

4

同樣以直徑8mm的模具在中央按壓取型。

5 ayapeco POINT

以美工刀在8等分的位置劃線。將這條線 當成指示線。

6

在指示線之間劃出細小的線。

7 ayapeco POINT

在側面加上粗線（從左右開始，在8等分 線之間隨意加上3條左右）。

8

中心也要隨意加上粗線。

9 FINISH!

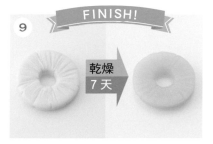

乾燥 7天

乾燥7天左右。等到變成半透明，鳳梨就 完成了。可依需求用美工刀切割使用。

仿真水果 櫻桃 ▶ p.6, 7, 9-11

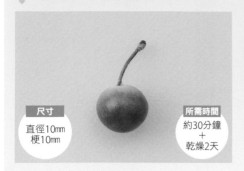

材料 [1個份]
黏土 MODENA（調色尺F、調色尺B）
著色劑 PRO'S ACRYLICS Yellow、Black、Burnt umber
壓克力塗料Mini Clear red
其他 藝術造花用鐵絲（#24）10mm、木工黏著劑、多用途黏著劑
工具
基本工具（p.31）、化妝海綿、科技海綿、棉花棒

尺寸
直徑10mm
梗10mm

所需時間
約30分鐘
＋
乾燥2天

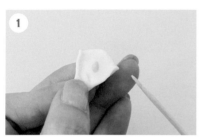

製作果實。用牙籤尖端沾取3mm的Yellow，沾在MODENA（F）上混合並揉圓。

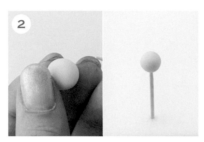

用牙籤輕戳。插在科技海綿上，乾燥2天。

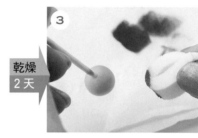

乾燥 2天

在切割文件夾上擠上Clear red和少量的水，用牙籤混合。化妝海綿對折後沾取著色劑，在面紙上拍打以調整用量。

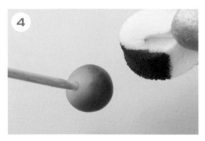

輕輕拍打上色。製造出牙籤周邊保有黃色部分、對側顏色較深的漸層效果。

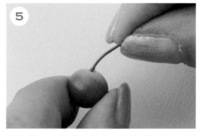

製作梗。在鐵絲上塗抹多用途黏著劑，放入牙籤的洞中。

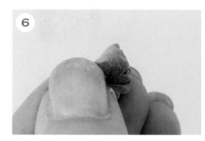

製作節。用牙籤尖端沾取1mm的Black、4mm的Burnt umber，沾在MODENA（B）上混合。

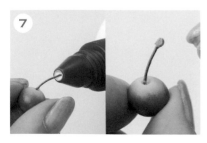

在鐵絲末端塗抹木工黏著劑，黏上少量**6**的黏土做成節。

在切割文件夾上擠上Burnt umber，用棉花棒塗在節的頂端。

FINISH!

櫻桃完成。

◆ **糖漬櫻桃**

1

2 FINISH!

直到步驟**2**的作法都和櫻桃相同，乾燥後不要上色，和步驟**5**～**7**一樣加上梗和節。用筆將整顆櫻桃塗上Clear red。

乾燥1小時。糖漬櫻桃完成。

◆◆◆ **愛心櫻桃** ▶ p.28

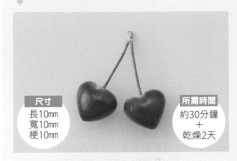

尺寸
長10mm
寬10mm
梗10mm

所需時間
約30分鐘
＋
乾燥2天

材料 [1組份]
黏土 MODENA （調色尺F×2、調色尺B）
著色劑 PRO'S ACRYLICS Cherry red、Burnt umber、Black
　　　　ACRYL GOUACHE Rose（p.33）
其他 藝術造花用鐵絲（#24）5cm、亮光透明漆、多用途黏著劑、
　　　　木工黏著劑
工具
基本工具（p.31）、化妝海綿、科技海綿、棉花棒

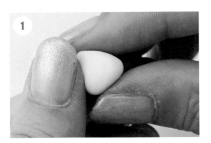

1

將MODENA（F×1）揉捏成三角形。

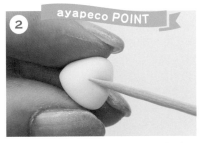

2 ayapeco POINT

利用牙籤的前端，在1邊的中央製造凹陷。分成正面、背面2次製作。

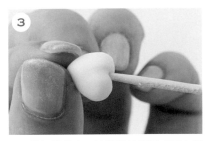

3

用牙籤輕戳黏土，然後用手指捏成愛心形狀。插在科技海綿上，乾燥2天。依相同方式一共做出2個。

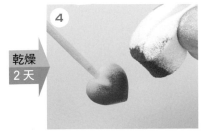

4

乾燥
2天

在切割文件夾上擠上等量的Cherry red和Rose混合。和櫻桃的步驟**3**、**4**一樣，除牙籤周邊外，其餘部分拍打上色。接著直接用筆塗上亮光透明漆。

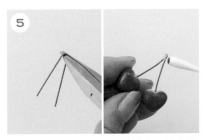

5

將5cm鐵絲對折，在末端塗抹多用途黏著劑，裝在櫻桃上。同樣按照櫻桃的步驟**5**～**7**加上節。

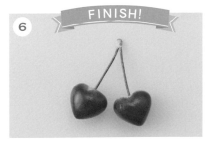

6 FINISH!

愛心櫻桃完成。

仿真水果 紅醋栗 ▶ p.6, 7, 10

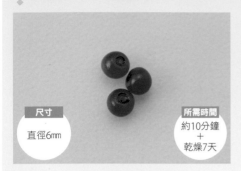

材料 [1個份]
SUKERUKUN（調色尺C）
著色劑　壓克力塗料Mini　Clear red
工具
基本工具（p.31）、細筆、油性筆（黑）

尺寸
直徑6mm

所需時間
約10分鐘
＋
乾燥7天

1

用調色尺量出指定分量的黏土。

2

揉成漂亮的球狀。

3

以牙籤的軸側按壓，製造淺淺的凹洞。

4

放在波浪海綿上乾燥。

5

乾燥
7天

乾燥7天的樣子。顏色變透明了。

6

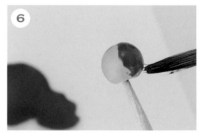

將牙籤刺入凹洞。在切割文件夾上擠上
Clear red和少量的水混合，用筆塗抹整顆
紅醋栗。

7

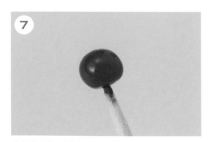

整顆紅醋栗塗滿的模樣。

8 ayapeco POINT

乾燥幾分鐘後，用油性筆隨意在凹洞的邊
緣描繪。

9 FINISH!

紅醋栗完成。

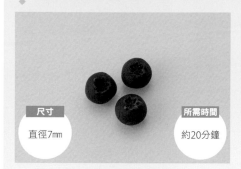

仿真水果 藍莓 ▶ p.6, 7, 10, 11

材料 [7個份] 水果塔　其他參照＊
黏土　MODENA COLOR　Red（調色尺D×3）、Blue（調色尺D）
　　　　MODENA（調色尺D×3）
工具
基本工具（p.31）
＊變化
水果閃電泡芙（p.55）
・在步驟**4**以調色尺D、E的分量各取1個，分別製作。

尺寸
直徑7mm

所需時間
約20分鐘

1

用調色尺量出指定分量的MODENA COLOR、MODENA。

2

將3種顏色混合。

3

揉成一團。

4

用調色尺取1個D的分量。

5

揉成漂亮的球狀。

6

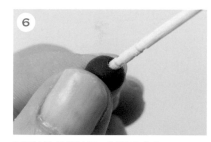

以牙籤的軸側按壓，製造淺淺的凹洞。

7 ayapeco POINT

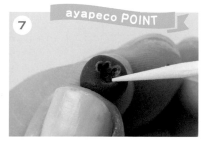

用牙籤尖端隨意按壓凹洞邊緣，製造皺摺。

8 FINISH!

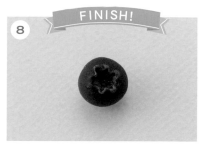

藍莓完成。以相同方式共做出7個。只要在步驟**4**變換調色尺的凹槽，即可做出不一樣的大小。

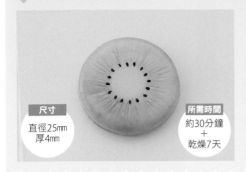

仿真水果 奇異果 ▸ p.6, 7, 10, 11, 13

材料 [1個份]
黏土 MODENA COLOR　Black（少許）　　MODENA（1/3小匙）
　　　SUKERUKUN（1小匙）
著色劑 壓克力塗料Mini　Clear yellow、Clear green
工具
基本工具（p.31）、針筒型滴管、斜口鉗、壓板、園藝插牌 8片、壓模（直徑
3cm、1cm的圓形）、鑷子、細筆
事前準備
製作種籽用的針筒型滴管的針（p.38）

尺寸	所需時間
直徑25mm 厚4mm	約30分鐘 ＋ 乾燥7天

1

製作種籽。將MODENA COLOR夾入抹油
的摺疊文件夾，用手指稍微壓平。參照
p.38，準備製作種籽用的針。

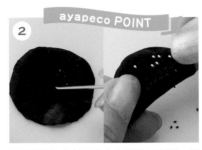

ayapeco POINT

2

用尖端抹油的針在黏土上戳約20個洞，然
後乾燥1～2小時。乾燥後稍微凹折取出。

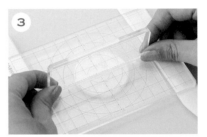

3

將MODENA和SUKERUKUN混合揉圓。夾
入抹油的摺疊文件夾，在左右兩邊各擺放
4片插牌做為基準物，再以壓板按壓。

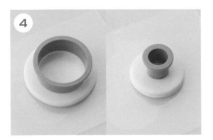

4

以內外兩面皆抹上油、直徑3cm的壓模取
型，再用1cm的壓模於中央輕輕壓出痕
跡。

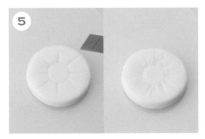

5

在中央圓形的外圍、8等分的位置淺淺地
劃線，將其當成記號線。在記號線之間劃
出細小的線。

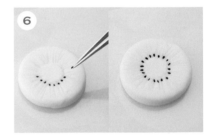

6

在中心圓的周圍放上**2**的種籽，稍微壓進
黏土裡。

乾燥
7天　▸

7

乾燥7天後顏色稍微變得透明。

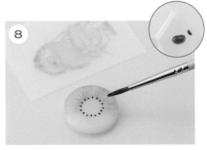

8

用牙籤的軸側取2滴Clear yellow、用尖端
取2滴Clear green以及少量的水，放在切
割文件夾上混合。除了中央處，其餘部分用
筆上色。

FINISH!

9

奇異果完成。視需要用美工刀切割使用。
切下後也要在剖面上色。

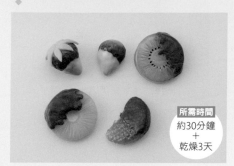

巧克力沾醬 ▶ p.7

材料 [水果5～6個份]
白巧克力醬 基本醬汁填色用（p.37）10g
巧克力醬 基本醬汁填色用 10g
著色劑 PRO'S ACRYLICS Burnt umber、Chocolate、Black
工具
基本工具（p.31）、亮光透明漆
事前準備 （ ）內的G、H是調色尺的單位（p.31）
半顆草莓（G）（p.38）、一顆草莓（H）（p.39）、橘子（H）（p.40）、奇異果（p.46）、鳳梨（p.41）

所需時間
約30分鐘
＋
乾燥3天

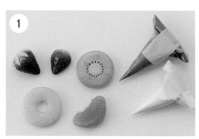

1 取一半的基本醬汁，加入5滴Burnt umber、1滴Chocolate，並以牙籤尖端沾取5㎜的Black混合，裝入紙卷擠花袋做成巧克力醬。

2 先將水果整體塗抹亮光透明漆。放在切割文件夾上，抹上巧克力醬。

3 塗抹上方。

4 拿起來塗抹側面。

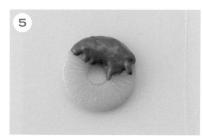

5 乾燥3天。

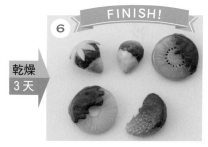

FINISH!

6 分別以相同方式塗抹上約佔一半的醬汁。巧克力沾醬完成。

乾燥3天

47

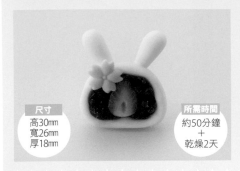

兔子大福 ▸ p.8

材料 [1個份]
黏土 Mermaid Puffy　Chocolate（1小匙）　SUKERUKUN調和用黏土〔Aibon產業〕（1/2小匙、調色尺E×2）
其他 多用途黏著劑SUPER X、木工黏著劑、亮光透明漆
著色劑 PRO'S ACRYLICS　Plum、Burnt umber、Black、White、Red
工具
基本工具（p.31）、壓板、免洗筷2雙、細筆
事前準備 （）內的E＋D是調色尺的單位（p.31），mm是著色劑的分量（p.33）
水果 草莓薄片（E＋D）（p.39）、櫻花配件（Red 2mm）（p.35）

尺寸
高30mm
寬26mm
厚18mm

所需時間
約50分鐘
＋
乾燥2天

1

製作餡料。將Mermaid Puffy稍微揉捏後搓成圓形，乾燥2天。

乾燥 2天

2

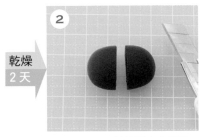

用美工刀切成一半。這樣餡料就完成了。

3

製作顆粒餡。取各少許的Plum、Burnt umber、Black，以及1元硬幣大小的SUPER X放於切割文件夾上。

4

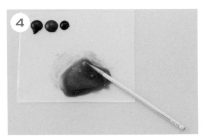

用牙籤尖端取3mm的Plum、2mm的Burnt umber、1mm的Black，和SUPER X混合。

5 ayapeco POINT

攤開乾燥5分鐘，等到開始變乾就一邊拉扯一邊攪拌，使其與空氣接觸。之後再重複2次「乾燥10分鐘→拉扯」的作業。

6

製作外皮。用牙籤尖端取5mm的White混入1/2小匙的SUKERUKUN調和用黏土中，然後揉圓。

7

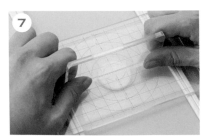

夾入抹油的摺疊文件夾，在左右兩邊各擺放1雙免洗筷做為基準物，以壓板按壓。

8

在中央放上**2**的餡料，拉長兩側外皮的末端包住餡料。

9

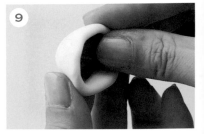

拉長周圍的外皮，直到邊緣比餡料長4～5mm。

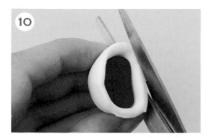

用剪刀將邊緣修剪成3mm的長度。

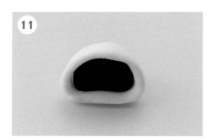

用手指修整一下切口。基本款的大福完成。

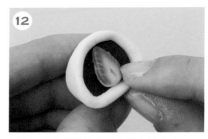

以木工黏著劑將草莓薄片固定於中央。

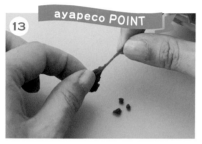

將乾燥的**5**用手撕成2mm左右的大小。顆粒餡完成。

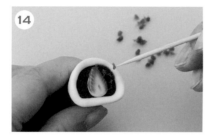

和步驟**3**、**4**一樣進行調色，一邊用牙籤塗抹於餡料表面，一邊黏上**13**。

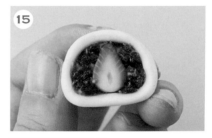

草莓的兩側是顆粒餡。

製作耳朵。用牙籤尖端取1mm的White混入SUKERUKUN調和用黏土（E×2），分成2等分。

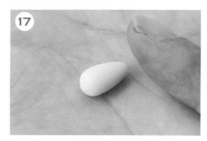

一個一個用手掌揉圓，再做成水滴狀。

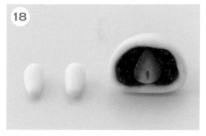

以相同方式共做出2個。

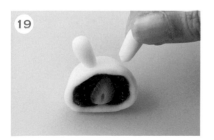

以木工黏著劑接合。

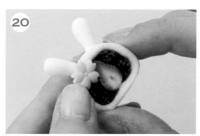

以木工黏著劑黏上櫻花配件。

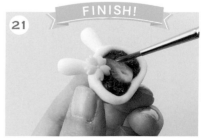

用筆沾取透明漆塗於草莓上。兔子大福完成。

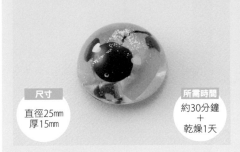

◆ 餡蜜果凍 ▶ p.9

材料 [1個份]
黏土 MODENA（調色尺C）
UV-LED膠 星之雫
其他 加熱可塑黏土（透明5cm）、亮粉、愛心亮片
工具
基本工具（p.31）、軟模具（半球狀）、LED燈
事前準備 （ ）內的G是調色尺的單位（p.31）
水果 橘子（G）（p.40）、
　　　　糖漬櫻桃（p.43）、
　　　　鳳梨1/5片（p.41）各1個

尺寸
直徑25mm
厚15mm

所需時間
約30分鐘 ＋ 乾燥1天

加熱可塑黏土
（SEED）
用熱水軟化的黏土。

1

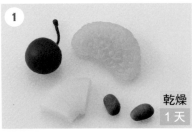

乾燥
1天

製作配件。紅豆的作法是用牙籤尖端取3mm的Burnt umber和2mm的Plum，混入MODENA。分成2個揉圓，乾燥1天。

2

用美工刀將加熱可塑黏土切成3個5mm見方的塊狀，做成寒天。

3 ayapeco POINT

將所有配件放入25mm的軟模具中，用切割文件夾壓住。最好把模具倒過來確認配置設計，並拍照存檔。

4

取出配件。在模具的相同位置倒入少許樹脂，放入亮粉和2～3片愛心亮片。

5

以LED燈照射1分鐘。

6

倒入樹脂至1/3處，依照步驟**3**決定好的樣子放入配件，調整位置。以LED燈照射1分鐘。

7

倒入樹脂至模具的邊緣。大氣泡要用牙籤去除。

8

以LED燈照射2分鐘。

9 FINISH!

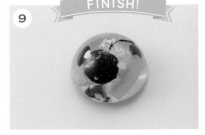

從模具中取出。餡蜜果凍完成。

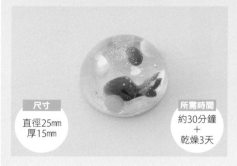

◆ 金魚果凍 ▶ p.9

材料 [1個份]
黏土 MODENA（調色尺B＋C） SUKERUKUN（調色尺E×3）
著色劑 PRO'S ACRYLICS Red **水性筆** 黃、藍、黃綠
UV-LED膠 星之雫
其他 亮粉、愛心亮片
工具
基本工具（p.31）、木工用黏着劑、細工棒、軟模具（半球）、LED燈
事前準備
紅豆1顆（參照左頁）

尺寸
直徑25mm
厚15mm

所需時間
約30分鐘
＋
乾燥3天

1

乾燥
3天

製作3種顏色的球。用水性筆分別替SUKERUKUN E×3上色（基本上為黃3次，藍2次，黃綠4次）。將每種顏色的黏土各分成3個C，共9個，然後乾燥3天。

2

製作金魚。用牙籤尖端取4mm的Red，混入MODENA的B＋C。再次取4mm混合，然後分成B和C的大小。B用保鮮膜包起來，C則揉成檸檬狀。

3

在C的兩側用美工刀劃開，做成魚鰭。後側則以細工棒壓扁。

4

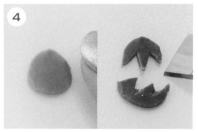

將B夾入抹油的摺疊文件夾中壓平。打開文件夾，用美工刀切割成尾巴的形狀。

5

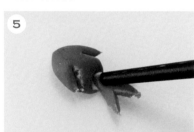

在**4**的尾巴根部塗抹黏著劑，重疊接合於**3**的身體扁平處。和**1**一起乾燥3天。

6

乾燥
3天

在25mm的模具中倒入少許樹脂，放入亮粉和3、4片愛心亮片。以LED燈照射1分鐘。

7

倒入樹脂至1/4處，放入紅豆後照射1分鐘。

8

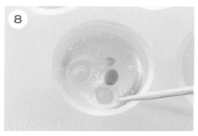

倒入樹脂至1/2處，放入**1**的球各1個，並且讓金魚背部朝下放入，調整好位置後照射1分鐘。

9

FINISH!

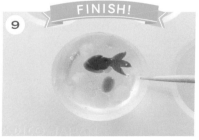

倒入樹脂至模具的邊緣，將**1**剩下的球各放入1、2個，照射2分鐘。從模具中取出，金魚果凍便完成了。

51

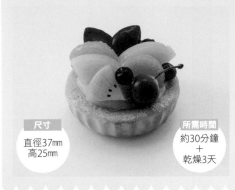

◆ 水果塔 ▶ p.10

材料 [1個份]
黏土 MODENA SOFT（2小匙） MODENA（1/3小匙）
著色劑 PRO'S ACRYLICS Yellow ochre、Yellow、White、Burnt umber
壓克力塗料Mini Clear yellow
其他 亮光透明漆、木工黏著劑、多用途黏著劑SUPER X
工具
基本工具（p.31）、矽膠分隔杯（底部直徑3.3cm）、鬃刷、化妝海綿、型染筆、調味料盤、鑷子、細筆
事前準備 （）內的D、F是調色尺的單位（p.31）
水果 紅醋栗（F）（p.44）、橘子（F）（p.40）、鳳梨（p.41）、半顆草莓（F）（p.38）、櫻桃（p.42）、奇異果（p.46）、藍莓（D）（p.45）※數量參照步驟1。

尺寸
直徑37mm
高25mm

所需時間
約30分鐘
＋
乾燥3天

1

準備水果。櫻桃1個、1/4片的鳳梨2個、1/5片的奇異果1個、半顆草莓2個、橘子2個、紅醋栗3個、藍莓1個。

2

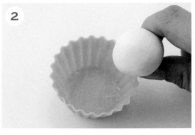

製作塔皮。用MODENA SOFT沾附略少於1滴的Yellow ochre混合，放入塗油的矽膠杯中。

3

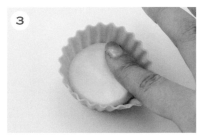

用手指沿著杯子的側面將黏土壓平。

4

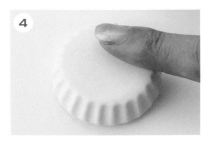

從杯中取出倒置，用手輕壓反面，讓表面平坦。

5

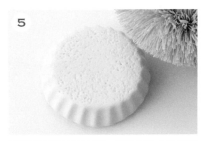

用鬃刷輕輕拍打表面，製造出塔皮的質感後乾燥3天。

6

乾燥
3天

在切割文件夾上擠上Yellow ochre和少量的水混合。用對折的海綿沾取，在面紙上拍打以調整著色劑的量後，將整個塔皮上色。

7 ayapeco POINT

在切割文件夾上，混合1:1的Yellow ochre和Burnt umber以及少量的水，依照步驟6的方式上色。突出部分和邊緣的顏色要深一些。

8

上色完畢的樣子。

9

在切割文件夾上擠上White。用型染筆沾取少量，在面紙上拍打以調整著色劑的量後，於距離外側1cm處拍打上色。

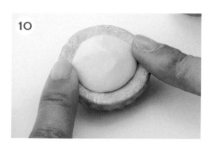

製作卡士達醬。用牙籤尖端取2mm的 Yellow ochre、1mm的Yellow混入 MODENA。放在塔皮中央，拉開攤平。

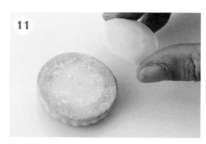

用木工黏著劑黏合塔皮和卡士達醬。

製作醬汁。準備調味料盤、SUPER X、 Clear yellow。

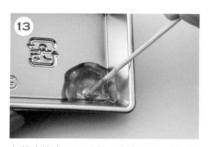

在盤中擠出10元硬幣大小的SUPER X，用 牙籤的軸側取1滴Clear yellow與其混合。

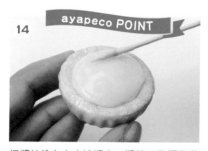

把醬汁塗在卡士達醬上。醬汁可發揮黏著 劑的功用。

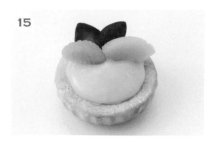

放上水果。由後方開始依序擺放有高度的 水果。

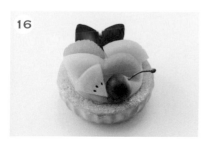

注意整體平衡，排列至前方。

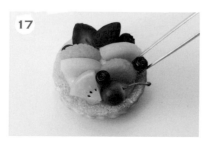

在水果之間放上沾有醬汁的藍莓和紅醋 栗。

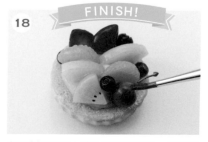

在切割文件夾上擠上亮光透明漆，以細筆 塗在水果上。水果塔完成。

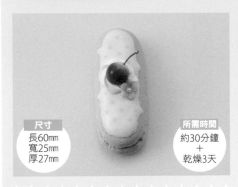

◆ 水果閃電泡芙 ▶ p.11

材料 [櫻桃閃電泡芙1個份（其他參照p.55）]
黏土 MODENA SOFT（1大匙）
著色劑 PRO'S ACRYLICS Red（略少於1滴）
其他 亮光透明漆
工具
基本工具（p.31）、鬃刷、鋁箔紙、多用途黏著劑、鑷子、細筆、OPP袋和紙
卷擠花袋、星形擠花嘴
事前準備 （ ）內的mm是著色劑的分量（p.33）
水果 櫻桃（p.42）、花朵配件（Red 3mm）（p.35）、基本奶油（p.36）、基
本醬汁填色用、彩色醬汁填色用（Red 3mm）（皆為p.37）

尺寸
長60mm
寬25mm
厚27mm

所需時間
約30分鐘
＋
乾燥3天

製作泡芙體。取指定分量的泡芙體用著色劑混入黏土中，揉成約6×2cm的橢圓形。

將背面壓平，調整形狀。

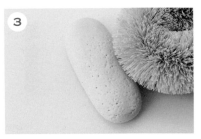

用鬃刷輕拍上方和側面，製造出泡芙體的質感。

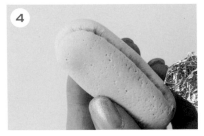

將鋁箔紙揉皺後折起，在側面劃出1圈凹痕。

ayapeco POINT

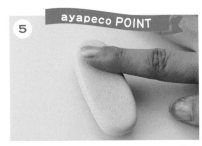

翻面輕輕按壓。為了讓醬汁容易附著上去，正面也要稍微壓平。乾燥2天。

乾燥
2天

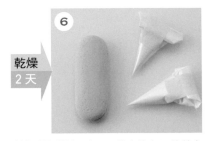

製作彩色醬汁。在OPP袋中擠出3g的基本醬汁，混入著色劑後放進紙卷擠花袋。將5g的基本醬汁（白）放進擠花袋。

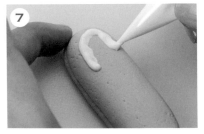

在表面塗抹基本醬汁。兩端要先厚厚地圍出邊框，再塗抹內側。

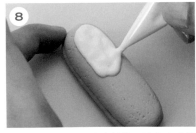

塗到一半的樣子。中央就依照這個方式繼續塗抹。如果塗得太旁邊，醬汁有可能會流下去，需特別小心。

ayapeco POINT

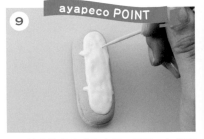

另一端的塗抹方式和步驟7相同。如果產生氣泡就用牙籤戳破。稍微表現出奶油滴落的感覺，作品會更加逼真。

變化款

· 在事前準備的階段準備指定數量的水果，使用指定的著色劑製作花朵配件。
▲在步驟**1**混合泡芙體用著色劑。
◆在步驟**6**混合醬汁用著色劑，製作彩色醬汁。
· 下表以外和櫻桃相同。

事前準備／水果	A	B	C	D	E
	鳳梨1/4（p.41）	半顆草莓（F）（p.38）	藍莓（D·E）各1個（p.45）	橘子（F）（p.40）	奇異果1/4（p.46）
▲泡芙體用著色劑 PRO'S ACRYLICS	Yellow 8mm Orange 5mm	Red 5mm	Plum 9mm Royal blue 5mm	Yellow 12mm	Yellow 10mm Middle green 5mm
◆醬汁用著色劑 PRO'S ACRYLICS	Yellow 3mm Orange 3mm	Red 4mm	Plum 3mm Royal blue 1mm	Yellow 4mm Orange 2mm	Middle green 3mm Royal blue 1mm
花朵配件用著色劑	Yellow 2mm	Red 1mm	Plum 2mm	White 2mm	Middle green 1mm Royal blue 0.3mm

10
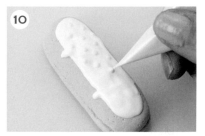
趁基本醬汁未乾時，用彩色醬汁描繪圖案。

11
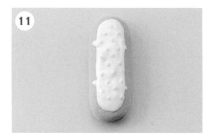
乾燥約2小時。

12

準備基本奶油。

13
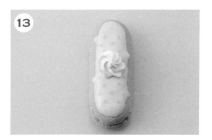
像是畫小小的圓一樣，在中央擠上奶油（「螺旋擠花」p.95）。

14

加上水果。用黏著劑將無孔珍珠黏在花朵配件上，再固定在奶油上。

15 FINISH!

在切割文件夾上擠上亮光透明漆，用細筆塗在水果上。水果閃電泡芙完成。

◆ 愛心糖霜

1

在步驟**9**的醬汁上，以彩色醬汁畫出2條短短的橫線。

2

在2條線的中央，用牙籤由上而下地劃開。

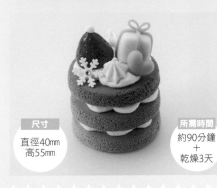

◆ 聖誕漸層蛋糕 ▶ p.12

尺寸
直徑40mm
高55mm

所需時間
約90分鐘
＋
乾燥3天

材料 [1個份]
黏土 Hearty白土（3大匙、微量） Hearty color Red
（1小匙、1/2、1/4） MODENA（1/2小匙×2、1/3、1/4）
著色劑 PRO'S ACRYLICS Red、White
其他 木工黏著劑、水鑽、珍珠
工具
基本工具（p.31）、壓板、免洗筷4雙、壓模（直徑4.5cm的圓形）、造型打孔機（雪花結晶）、鬃刷、硬質模具、細筆、針筒型滴管、斜口鉗、科技海綿、圓形擠花嘴、星形擠花嘴
事前準備
基本奶油（p.36）

1

製作海綿蛋糕。在1大匙Hearty白土中混入1小匙Hearty color Red。其他2大匙同樣各混入1/2、1/4小匙的Hearty color Red。

2

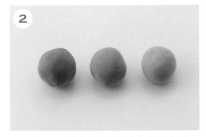

分別揉圓，做出3個顏色稍有差異的球。用保鮮膜包起來。

3

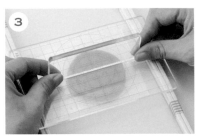

將1個球夾入抹油的摺疊文件夾，在左右兩邊各擺放2雙免洗筷做為基準物，用壓板按壓。

4

用內外兩面都抹上油的模型取型。

5 ayapeco POINT

用手指輕撫黏土的側面，進行修整。將稍微凹凸不平的地方撫平。

6

以鬃刷輕拍側面，製造出海綿蛋糕的質感。

7

乾燥
3天

以相同方式做出3色海綿蛋糕。乾燥3天左右。

8

製作禮物盒和愛心配件。準備1/2小匙的MODENA和White、1/3小匙的MODENA和Red。

9

以牙籤尖端取2mm的White混入1/2小匙的MODENA中，捏成立方體。

10

以牙籤尖端取2mm的Red混入1/3小匙的MODENA中。

11

在12.6mm×15mm的愛心模具裡塗抹脫模油,放入1個份的**10**取型。

12

將**11**剩下的黏土搓成長約5cm的細條狀,夾入抹油的摺疊文件夾。

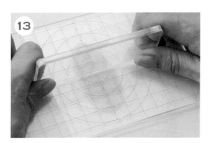

13

用壓板按壓成扁平狀。

14

用美工刀從**13**的中央切下3條寬2mm的黏土。

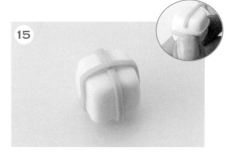

15

將**14**的其中2條在立方體盒子上纏成十字狀。

17

剩下的1條裁成3cm長,做成緞帶的環。中央以木工黏著劑固定。

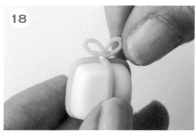

18

用手指輕按緞帶交叉處,塗上黏著劑,放上**17**的緞帶。

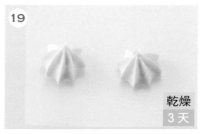

19

製作蛋白霜。用星形擠花嘴在切割文件夾上擠出基本奶油(「星形擠花」p.95),乾燥3天左右。

乾燥
3天

接下一頁

20

製作草莓帽。準備1/2小匙的MODENA，揉成圓錐狀。

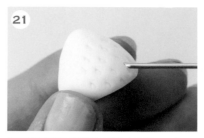

21

使用針筒型滴管製作種籽（參照p.38）。

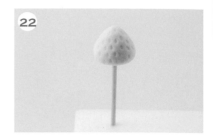

22

插上牙籤，立在科技海綿上乾燥2天。

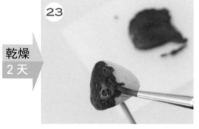

23

乾燥
2天

在切割文件夾上擠上Red和少量的水混合，用細筆塗抹上色。

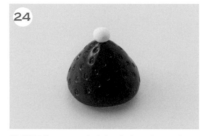

24

將微量的Hearty白土揉成小圓球，置於頂端。

25

依照花瓣配件（p.35）的技巧指南，在MODENA（1/4小匙）中混入2mm的White，做成雪花結晶配件。在雪花結晶的中央，以黏著劑黏上水鑽。

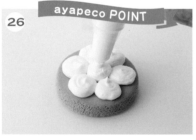

26 ayapeco POINT

最後修飾。以圓形擠花嘴，在顏色最淺的海綿蛋糕上擠出小小的基本奶油。擠的時候不要移動擠花嘴，才能擠出蓬鬆又圓嘟嘟的奶油。共擠出7坨。

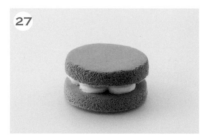

27

疊上顏色第二深的海綿蛋糕，重複相同的步驟。從正上方看，確認海綿蛋糕是否有對齊重疊。

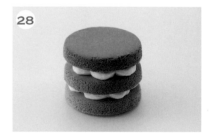

28

疊上顏色最深的海綿蛋糕的樣子。

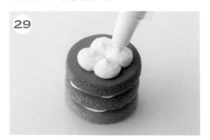

29

在頂端擠出4坨奶油。

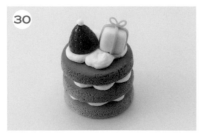

30

放上草莓帽和禮物盒。

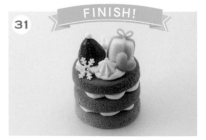

31 FINISH!

將蛋白霜和愛心美觀地擺放在奶油上，以黏著劑固定雪花結晶和珍珠。聖誕漸層蛋糕完成。

彩虹霜淇淋 ▶ p.15

材料 [1個份]
黏土 MODENA SOFT（1/2大匙） Hearty白土（1/2小匙）
著色劑 PRO'S ACRYLICS Red
其他 多用途黏著劑
工具
基本工具（p.31）、矽膠取型土〔PADICO〕、壓板、正方形網眼的塑膠籃、
科技海綿、寬22cm的PE保鮮膜、擠花袋2個、星形擠花嘴
事前準備 （ ）內的mm是著色劑的分量（p.33）
彩色奶油（p.36） 深粉紅、黃、黃綠、薄荷、紫
蝴蝶結配件（Red 2mm）（p.35）

尺寸
長77mm
寬30mm
厚25mm

所需時間
約60分鐘
＋
乾燥3天

1

製作餅乾甜筒的模型。準備矽膠取型土的A劑、B劑各1/2大匙。

2

充分混合到大理石紋路消失，然後揉圓。由於混合後3分鐘內就會開始硬化，因此必須盡快完成作業。

3

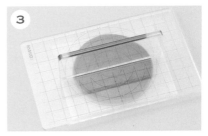

夾入摺疊文件夾，用壓板按壓成半徑3.5cm。

4

從文件夾中取出，用力按壓於籃子的正方形網眼部分。

5 ayapeco POINT

內側的樣子。矽膠有確實從內側突出來，就這樣靜置30分鐘左右。

6

慢慢地取下。餅乾甜筒模具完成。

7

製作餅乾甜筒。用湯匙測量MODENA SOFT後揉圓。

8

夾入抹油的摺疊文件夾，以壓板按壓成半徑2.5cm。

9 ayapeco POINT

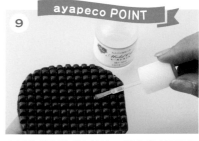

在餅乾甜筒模型上抹油。凹凸處也要均勻塗抹。

接下一頁

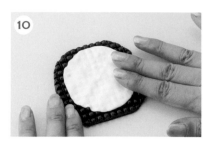

10

放上**8**，壓到凹凸浮現為止。

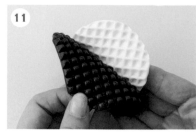

11

慢慢地取下。

12

取下來的樣子。

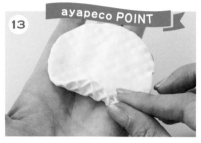

13 ayapeco POINT

從末端斜向捲成餅乾甜筒的形狀（圓錐狀）。為避免下方產生空洞，一開始要捲緊一點。

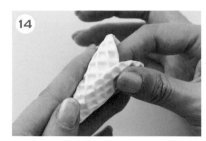

14

用力按壓交接處。

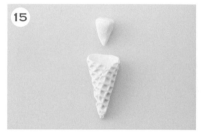

15

將1/2小匙的Hearty白土捏成圓錐狀，塞進餅乾甜筒裡。

16 ayapeco POINT

用美工刀將科技海綿的中央挖空。挖成倒三角形比較方便插入餅乾甜筒。

17

插入餅乾甜筒，乾燥3天。

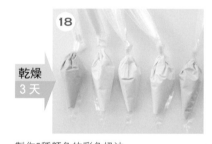

18

乾燥
3天

製作5種顏色的彩色奶油。

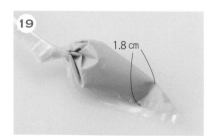

19

1.8 cm

在寬1.8cm處剪開擠花袋的前端。

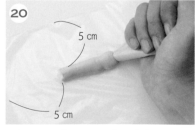

20

5 cm

5 cm

將保鮮膜裁成30cm長，從距上方、左側各5cm處開始擠上奶油。

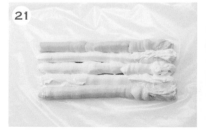

21

依照粉紅、黃、黃綠、薄荷、紫的順序往下擠出5排。擠好5色的樣子。

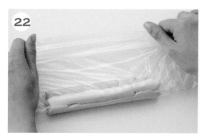

22 從靠近自己這一側拿起保鮮膜。

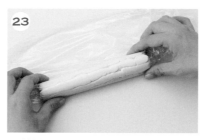

23 一邊捲保鮮膜，一邊將形狀調整成筒狀。

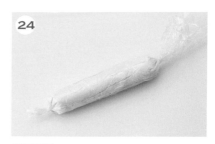

24 扭緊兩端。

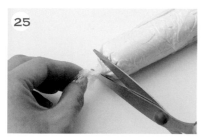

25 用剪刀剪開左側扭緊的位置。

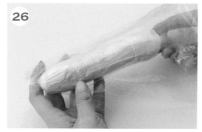

26 剪開擠花袋寬2cm處，將筒狀保鮮膜的前端放入其中。

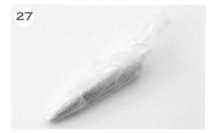

27 綁住袋子後方。

28 ayapeco POINT

直接放入裝有擠花嘴的另一個擠花袋中。有兩層袋子會比較好擠。

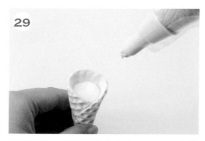

29 最後修飾。將奶油擠入塞有Hearty白土的餅乾甜筒內。

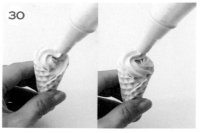

30 像在畫圓一般擠出奶油（「螺旋擠花」p.95）。

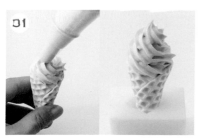

31 擠完4圈後緩緩地往正上方拉。

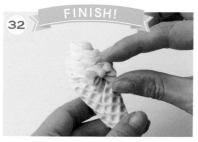

32 FINISH!

加上蝴蝶結配件。彩虹霜淇淋完成。插在步驟**16**的海綿上靜置乾燥。

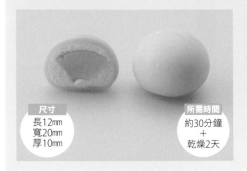

◆ 水果大福 ▶ p.13

尺寸
長12mm
寬20mm
厚10mm

所需時間
約30分鐘
＋
乾燥2天

材料 [鳳梨大福1個份（其他參照p.63）]
黏土　Mermaid Puffy　White（2/3小匙）　MODENA（1/3小匙）
著色劑　壓克力塗料Mini　Clear yellow
其他　小蘇打粉、消光透明漆、亮光透明漆、木工黏著劑
工具
基本工具（p.31）、壓板、釣魚線（3號）40cm、筆、調味料盤
事前準備
水果　鳳梨（p.41）

製作水果。用美工刀將鳳梨切成1/4片，再切成厚3mm。

製作奶油餡。將Mermaid Puffy揉圓後從上方輕壓，讓底部稍微變平。

製作外皮。以牙籤尖端取5mm的Clear yellow混入MODENA後揉圓。

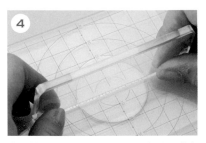

夾入抹油的摺疊文件夾，用壓板按壓成半徑2cm。

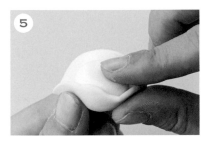

讓**2**的底部朝上，置於中央，再拉長周圍的外皮包住餡。

整個包好後，用手指將接合處撫平。

包好後讓接合處那一側當底部，調整形狀。

ayapeco POINT

使用釣魚線對半切。讓釣魚線筆直抵住底部的中央。※為方便讀者理解，故使用紅線示範。

讓釣魚線在上方交叉。直接將釣魚線往左右拉。

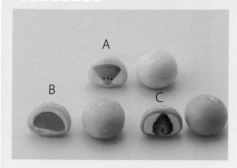

事前準備　水果
A　奇異果1/5（p.46）　B　橘子（F）（p.40）　C　草莓薄片（F）（p.39）

著色劑　壓克力塗料Mini
A　Clear green（2mm）、Yellow（2mm）
B　Clear orange（4mm）、Yellow（1mm）
C　Clear red（4mm）

・在步驟**4**混入黏土中。
・除上述以外，作法皆與鳳梨大福相同。
・圓形大福以**2〜7**、**15〜17**的步驟製作。

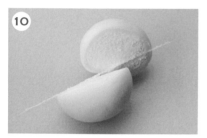

只要將釣魚線拉到最後，即可切出平整漂亮的剖面。切成兩半的樣子。

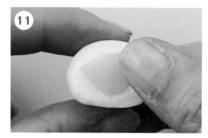

將水果按在剖面上。這個動作只是要按出水果的形狀，不必整個埋進去。

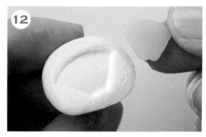

取下後，表面出現凹槽。

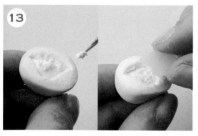

用牙籤將凹槽挖成水果的厚度，再以黏著劑將水果黏上去。

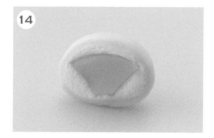

固定好的樣子。乾燥2天。

乾燥
2天

將消光透明漆擠在切割文件夾上，用筆塗抹於表面。

用手指撒上小蘇打粉。

在小蘇打粉上再次用筆塗抹消光透明漆。

FINISH!

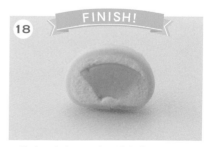

用筆沾取亮光透明漆，塗在水果上。水果大福完成。

糖霜馬卡龍 ▶ p.14

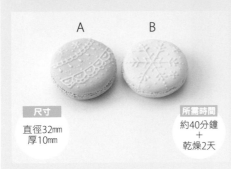

A　B

尺寸
直徑32mm
厚10mm

所需時間
約40分鐘
＋
乾燥2天

材料 [A1個份]
黏土　MODENA SOFT（2小匙）
著色劑　PRO'S ACRYLICS　**A**　Cherry red 10mm
　　　　　　　　　　　　　B　Middle green 6mm、Royal blue 2mm
其他　木工黏著劑
工具
基本工具（p.31）、壓板、園藝插牌10片
事前準備
基本醬汁 畫線用（p.37）

◆蕾絲圖案馬卡龍（A）

1

以牙籤尖端取1cm的Cherry red混入黏土中。分出1小匙用保鮮膜包住，剩下的揉圓。

2

將揉圓的黏土夾入抹油的摺疊文件夾，在左右兩邊各擺放5片插牌做為基準物，再以壓板按壓。

3

用手指稍微按壓上緣，將邊角壓成圓弧狀。

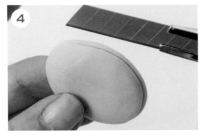

4

以美工刀在離下方3mm處劃一圈。

ayapeco POINT

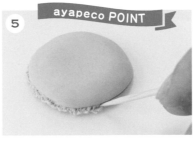

5

用牙籤刮刻痕以下的黏土。透過刮出來、推回去的動作，表現馬卡龍的裙邊（邊緣部分）。

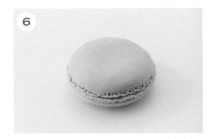

6

製作2個相同的馬卡龍，以木工黏著劑接合。乾燥2天。

乾燥 2天

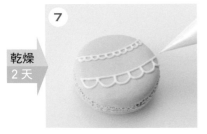

7

在紙卷擠花袋中裝入基本醬汁，將前端剪開1mm。參照下一頁，利用曲線和線條描繪蕾絲圖案。

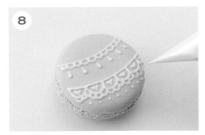

8

以相同方式描繪水滴、圓點、愛心。

FINISH!

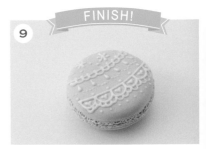

9

蕾絲圖案馬卡龍完成。

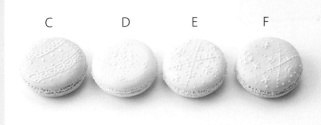

著色劑　PRO'S ACRYLICS

C　Red 6 mm
D　Yellow 12mm、Middle green 2mm
E　Royal blue 5mm
F　Plum 10mm、Blue 2mm

・在步驟 **1** 混入黏土中。
・上述以外的材料和工具與A相同。

◆雪花結晶馬卡龍（B）

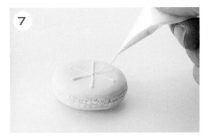

FINISH!

7 馬卡龍本體的作法是更換著色劑，依照A的步驟**1～6**製作。參照下欄，以紙卷擠花袋描繪出3條交叉的長線條。

8 從各個線條的前端開始描繪裝飾。

9 描繪中央的圖案、前端的圓點以及花朵。雪花結晶圖案馬卡龍完成。

◆ **基本的線條畫法**

圓點

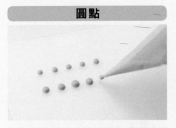

讓紙卷擠花袋的前端抵住黏土緩緩擠出，待擠出喜歡的大小就提起。

水滴

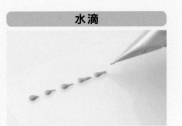

像畫圓點一樣擠出來，然後放鬆力道，將紙卷擠花袋橫倒拉長。

愛心、花朵

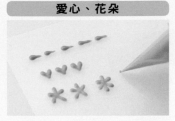

水滴的應用。愛心要從左右兩邊往中央擠。星星是由外往中央擠。花朵是由好幾個水滴組成。

線條

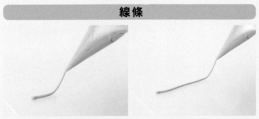

一開始的作法是讓紙卷擠花袋前端抵住黏土擠出，再將紙卷擠花袋往描繪方向上提，以浮在半空中的狀態來畫。最後緩緩放下。

曲線

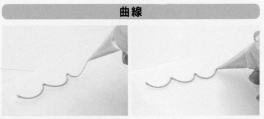

畫法和線條相同，但是要在折返位置暫時放下紙卷擠花袋，之後再提起來繼續畫。

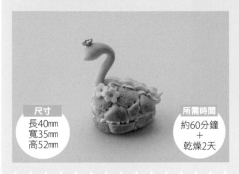

◆ 天鵝泡芙 ▶ p.16

材料 [1個份]
黏土 MODENA SOFT（1大匙）
著色劑 PRO'S ACRYLICS Yellow ochre、Burnt umber、White
其他 花冠、小鋼珠、多用途黏著劑
工具
基本工具（p.31）、鬃刷、鋁箔紙、化妝海綿、科技海綿、型染筆、星形擠
花嘴、鑷子
事前準備 （ ）內的mm是著色劑的分量（p.33）
基本奶油（p.36）、花朵配件（White 2mm）（p.35）

尺寸
長40mm
寬35mm
高52mm

所需時間
約60分鐘
＋
乾燥2天

1 製作泡芙殼。在黏土上沾1滴Yellow ochre混合。分出1/4小匙包在保鮮膜裡，剩下的揉成蛋形，讓末端略尖。

2 用鬃刷拍打表面，製造出泡芙殼的質感。

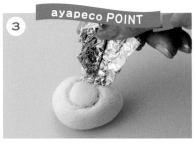

ayapeco POINT

3 將鋁箔紙摺成小片，製造出邊角。利用邊角在泡芙殼中央劃出圓形凹痕。

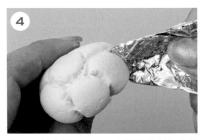

4 像是分割成圓形一般，利用鋁箔紙在底部以外的地方劃上5、6個凹痕。

5 加上凹痕的樣子。

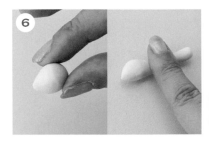

6 取出步驟**1**事先分出來的1/4小匙，揉成水滴狀。留下前端當成臉，其餘部分以指腹慢慢滾動搓成長長的脖子。

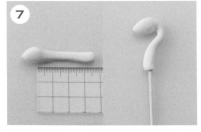

7 待搓出長約3.5cm的脖子就凹出弧度，做成天鵝的脖子和頭。從下方刺入牙籤，插在科技海綿上，和**5**一起乾燥2天。

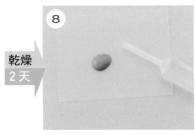

乾燥
2天

8 加上烤色。在切割文件夾上擠上Yellow ochre和少量的水混合。

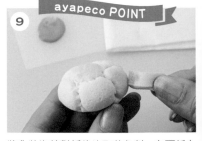

ayapeco POINT

9 將化妝海綿對折後沾取著色劑，在面紙上拍打以調整用量。在泡芙的表面上色，但凹痕部分不上色。

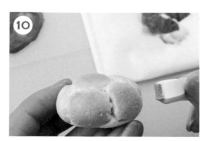

在切割文件夾上擠上等量的Yellow ochre 和Burnt umber、少量的水混合，以相同 方式在比步驟**9**更內側處上色。

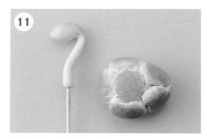

頭的部分也同樣加上烤色。

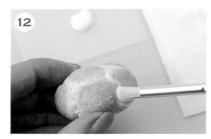

加上糖粉。在切割文件夾上擠上White， 以型染筆沾取後，一邊使用面紙調整用量 一邊上色。

頭的部分也同樣加上糖粉。

在距離底部7mm處以美工刀切開。

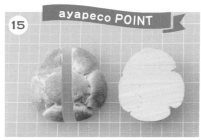

ayapeco POINT

繼續將上半部縱向對切。切完之後要分清 楚頭尾的方向。

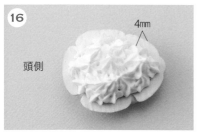

組裝成天鵝。在底部擠上基本奶油。奶油 要距離邊緣約4mm。

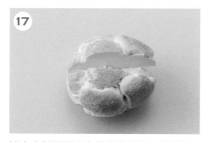

讓上半部的兩塊泡芙稍微保持距離擺放。 輕輕按壓，使其接合。

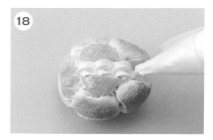

在中間擠上基本奶油（「貝殼擠花」 p.95）。

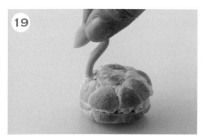

將刺進脖子的牙籤剪到剩下1cm。在脖子 根部補上奶油後插進泡芙裡。

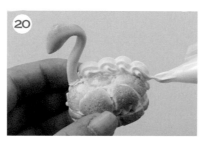

在背上補足奶油。最後要像尾巴末端一樣 讓奶油的形狀略尖。

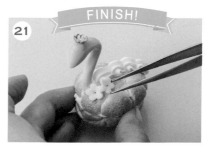

FINISH!

用黏著劑在花朵配件的中央黏上小鋼珠。 將花冠和花朵配件，分別以黏著劑黏在頭 上和脖子根部。天鵝泡芙完成。

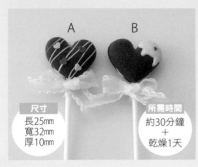

無比派 ▶ p.17

材料 [AB巧克力派1個份]
黏土 Mermaid Puffy Chocolate（2/3小匙）
　　　　Hearty color Red（1/3小匙）
著色劑 PRO'S ACRYLICS Red
其他 棒棒糖棍10cm、緞帶15cm和4cm各1條、木工黏著劑、多用途黏著劑
工具
基本工具（p.31）、軟模具（愛心）、鬃刷、鑷子、雙面膠、星形擠花嘴
事前準備 （ ）內的mm是著色劑的分量（p.33）
基本奶油 深粉紅（p.36）、基本醬汁填色用（p.37）、
A小愛心配件（淺粉紅：Red 2mm　深粉紅：Red 15mm）（p.35）、
B草莓乾碎片（p.69）

尺寸
長25mm
寬32mm
厚10mm

所需時間
約30分鐘
＋
乾燥1天

◆ A

混合Mermaid Puffy和Hearty color。

在愛心模具（29.5mm×35mm）中抹油後放入黏土，然後取出。以相同方式一共製作2個。

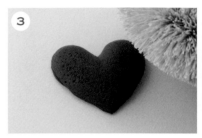

用鬃刷輕拍表面，製造出派的質感。

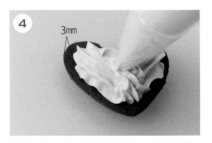

3mm

準備深粉紅色的奶油，擠在距離邊緣約3mm的正中央。

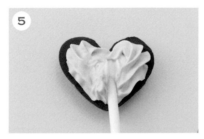

在棒棒糖棍的末端1cm塗上木工黏著劑，置於中央。

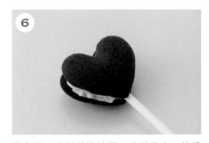

覆上另一片並稍微按壓，使其黏合。乾燥1天。

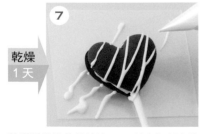

乾燥
1天

剪開紙卷擠花袋前端1mm。放在切割文件夾上，就算擠到外面也沒關係，以大範圍的鋸齒狀淋上醬汁。

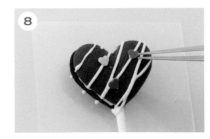

以鑷子將小愛心配件放在醬汁上。

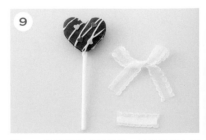

將15cm的緞帶綁成蝴蝶結，並準備綁在棍子上的4cm緞帶。

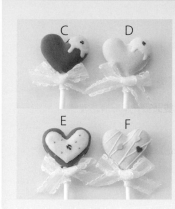

變化款

CE 覆盆子派1個份
　　黏土　Hearty白土（1小匙）　Hearty color Red（調色尺E）
　　　　　Hearty color Magenta（調色尺E）
DF 草莓牛奶派1個份
　　黏土　Hearty白土（1小匙）
　　著色劑　PRO'S ACRYLICS　Red3mm
事前準備　CD草莓乾碎片　E草莓乾碎片、小鋼珠　F小愛心配件
・上述以外的事前準備和工具與AB相同。

CE 要在步驟1混合指定的黏土。DF要在步驟1於黏土中混入著色劑。CD要和B的7～10一樣加上醬汁和果乾碎片。E要將醬汁塗成愛心形狀，放上果乾碎片和小鋼珠。F要和A的7～11一樣加上醬汁和愛心配件。

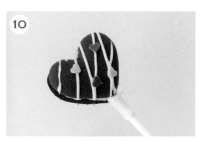

10

用雙面膠將4cm緞帶纏在棍子的上端。

11　FINISH!

以黏著劑將蝴蝶結黏在纏好的緞帶上。無比派A完成。

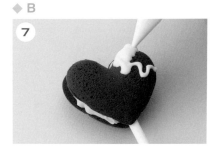

◆ B

7

步驟1～6和A一樣。從上方開始將醬汁塗在已乾燥的6上。

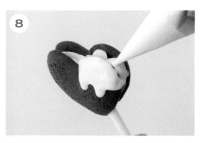

8

醬汁也要覆蓋住側面的奶油部分。

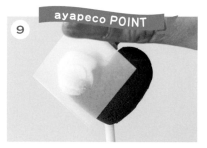

9　ayapeco POINT

背面也要塗抹，然後將裁成2cm見方的文件夾貼在背面。乾燥後再取下文件夾。

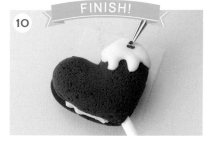

10　FINISH!

同在醬汁乾掉之前放上果乾碎片。和A的9～11一樣加上緞帶，無比派B就完成了。

◆ 草莓乾碎片

以調色尺F測量Hearty color Red，搓成細長條，夾入抹油的摺疊文件夾壓平。

乾燥半天，以指尖撕成小片。

兔子 ▶ p.18

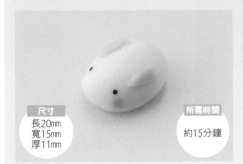

材料 [1個份]
黏土 MODENA（1/2小匙、調色尺E）
著色劑 PRO'S ACRYLICS Yellow ochre、Red
其他 腮紅（粉紅）、木工黏著劑
工具
基本工具（p.31）、美甲用點珠筆、壓板、不鏽鋼擠花嘴、棉花棒

尺寸
長20mm
寬15mm
厚11mm

所需時間
約15分鐘

1

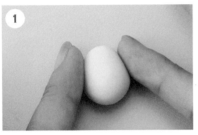

製作本體。以牙籤尖端取1mm的Yellow ochre混入1/2小匙的MODENA，捏成蛋形。

2

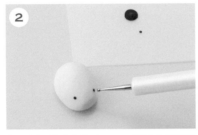

在切割文件夾上擠上Red，用點珠筆畫眼睛。

3

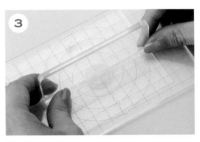

以牙籤尖端取2mm的Red混入MODENA（E），夾入抹油的摺疊文件夾，用壓板按壓成半徑1.2cm。

4 ayapeco POINT

製作耳朵。在擠花嘴根部的內外兩側抹油，在黏土上壓出半圓形，然後取出葉子形狀的黏土。

5

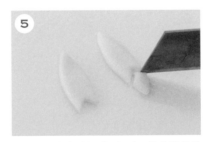

用美工刀將末端切成V字形，做成櫻花花瓣的形狀。

6

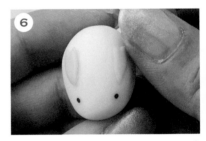

用黏著劑貼在眼睛上方一點的位置，做成耳朵。

7

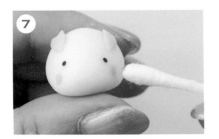

最後修飾。以棉花棒將腮紅塗在兔子的臉頰上。

8 FINISH!

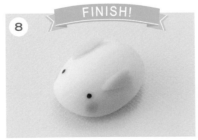

兔子完成。

◆ 八橋 ▸ p.20

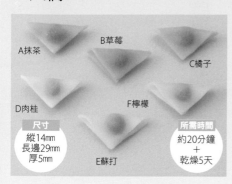

A抹茶
B草莓
C橘子
D肉桂
F檸檬
E蘇打

尺寸
縱14mm
長邊29mm
厚5mm

所需時間
約20分鐘
＋
乾燥5天

材料[A2個份]
黏土　Mermaid Puffy　Chocolate（調色尺D×2）
　　　　MODENA（1/4小匙）　SUKERUKUN（1/2小匙）
著色劑　壓克力塗料Mini　Flat green（5mm）
其他　草粉（模型用）
工具
基本工具（p.31）、壓板、園藝插牌2片

變化款

著色劑 壓克力塗料Mini
B　Clear red（5mm）、C　Clear orange（7mm）、
D　Yellow ochre（3mm）、E　Clear blue（5mm）、
F　Clear yellow（7mm）
・在步驟**2**混入黏土中。上述以外皆與A相同。

◆ 共通步驟

1 製作餡料。揉軟Mermaid Puffy（D）後搓圓，輕輕按壓。以相同方式共製作2個。

2 製作外皮。混合MODENA和SUKERUKUN，沾取指定分量的著色劑混入。由於乾燥後顏色會變深，因此這時顏色可以淺一點。

ayapeco POINT

3 只有**A**要加入一撮草粉混合。

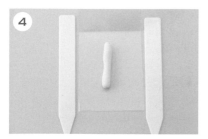

4 延展成長約6cm的棒狀，夾入抹油的摺疊文件夾中。在左右各擺放1片插牌，做為基準物。

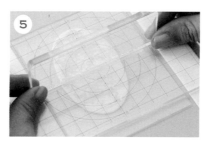

5 以壓板按壓成橢圓形。

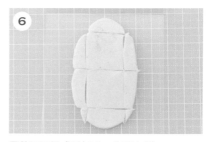

6 用美工刀切成2片2.5cm的正方形。

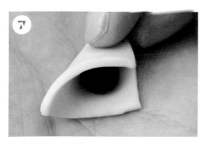

7 放上餡料，對折。

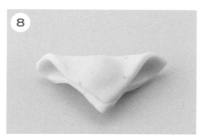

8 稍微避開兩側，確實按壓中央使其黏合。依照步驟**7**、**8**的方式共做出2個。乾燥5天左右。

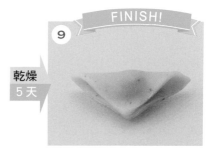

FINISH!

乾燥
5天

9 八橋完成。

日本樹鶯 ▶ p.19

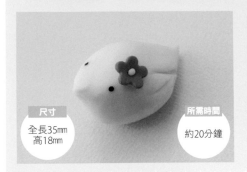

材料 [1個份]
黏土　MODENA（1小匙、微量）
著色劑　PRO'S ACRYLICS　Yellow ochre、Yellow green、Yellow、Black、
　　　　　　　　　　　　　　　Red
工具
基本工具（p.31）、美甲用點珠筆、黏土刮刀、木工黏著劑
事前準備　（）內的mm是著色劑的分量（p.33）
花朵配件（Red 5mm）（p.35）

尺寸
全長35mm
高18mm

所需時間
約20分鐘

1 以牙籤尖端取1mm的Yellow ochre混入黏土。取1/3小匙用保鮮膜包起來，其餘再混入5mm的Yellow green。

2 做出2顆大小不一的球。

3 將2顆球貼合。

ayapeco POINT

4 直接輕輕揉成一顆球，不要讓顏色混在一起。白色部分是肚子，綠色部分則是臉和尾巴。

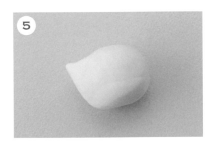

5 將一邊的形狀捏尖，當成臉。

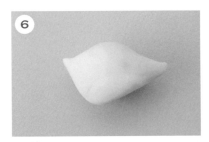

6 將另一端捏尖當成尾巴，肚子的部分稍微壓平。

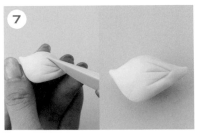

7 用刮刀在側面劃線，做出翅膀。另一側也要劃出線條。

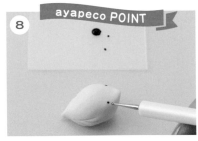

ayapeco POINT

8 在切割文件夾上擠上Black，以點珠筆畫眼睛。以中央為基準對稱地描繪。

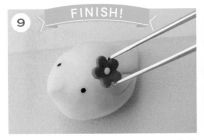

FINISH!

9 在微量MODENA中混入少許Yellow，做成小球。以黏著劑貼在花朵配件的中心，再用黏著劑將花黏在樹鶯上。日本樹鶯完成。

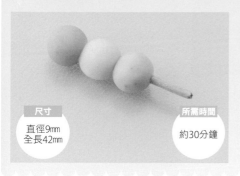

◆ 三色丸子 ▶ p.20

材料 [1個份]
黏土 MODENA（調色尺F×3）
著色劑 PRO'S ACRYLICS　Yellow ochre、Yellow green、Red
其他 草粉（模型用）
工具
基本工具（p.31）、斜口鉗、砂紙、木工黏著劑

尺寸
直徑9mm
全長42mm

所需時間
約30分鐘

1

以牙籤尖端取1mm的Yellow ochre混入黏土，再分成3個F的量。

2

其中1顆以牙籤尖端取1mm的Yellow green，再沾上少許草粉混合。揉圓後插在牙籤上，移動至距離尖端3.5cm處。

3 ayapeco POINT

接著將步驟**1**的另1顆揉圓，插在牙籤上。如果變形就拔下來調整，再從另一頭插入。

4

在抹茶口味的前方塗抹黏著劑，然後插到兩者貼合為止。

5

插上2顆的樣子。牙籤尖端突出約5mm。

6

以牙籤尖端取1mm的Red混入步驟**1**的最後一顆，揉成圓球狀。在牙籤上塗黏著劑後插入。

7

用斜口鉗將牙籤剪到剩下1cm。

8

用砂紙打磨切口，使其光滑。

9 FINISH!

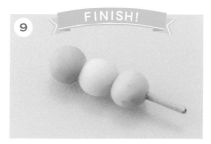

三色丸子完成。

◆ 櫻花 ▶ p.18

材料 [1個份]
黏土 MODENA（1小匙、調色尺E）
著色劑 PRO'S ACRYLICS Yellow ochre、Cherry red、Yellow
其他 木工黏著劑
用具
基本工具（p.31）、壓板、黏土刮刀、圓棒、茶篩、鑷子

尺寸
直徑25mm
厚15mm

所需時間
約20分鐘

1

以牙籤尖端取1mm的Yellow ochre混入MODENA（1小匙）。從中取出2/3小匙混入5mm的Cherry red，揉成圓球狀。

2

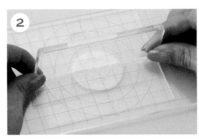

將剩下的1/3揉圓，夾入抹油的摺疊文件夾，以壓板按壓成半徑1.8cm。

3

在中央放上**1**，拉長外皮的邊緣將餡料完全包住。

4

撫平接合處、去除皺褶後揉圓。

5

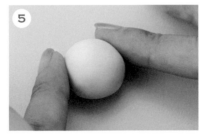

以接合處那一側為底，從上面輕壓，讓底部稍微變得平坦。

6 ayapeco POINT

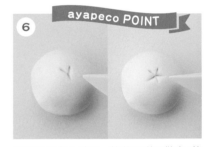

以牙籤在中心戳洞，接著用刮刀做出5等分的記號。先畫出Y字再於中間畫線，就能畫得非常工整。

7

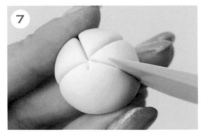

同時移動刮刀和黏土，從5等分的記號往底側劃出刻痕。

8

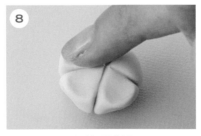

用手指一片一片地輕壓花瓣。

9

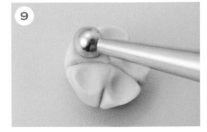

避開邊緣，以圓棒按壓。

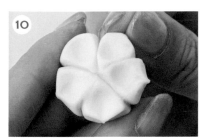

10 用指尖將花瓣側面捏尖。

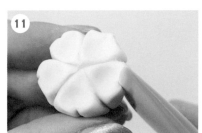

11 讓刮刀抵住尖尖的部分。

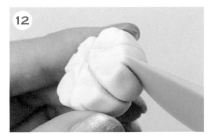

12 讓刮刀朝底側移動，製造出刻痕。

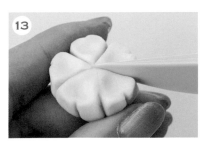

13 再次確實地劃出5等分的線條。

14 以牙籤尖端取2mm的Yellow混入MODENA（E）。在茶篩內外兩側抹油。

15 製作花芯。讓14抵住茶篩的內側，從網子壓出來變成細線的狀態。

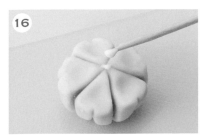

16 用牙籤在櫻花中央塗上木工黏著劑。

17 以鑷子夾取少量15。

FINISH!

18 置於中心。櫻花完成。

◆ 彈珠糖 ▶ p.21

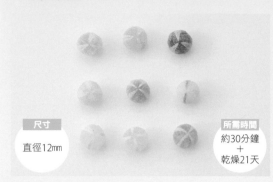

材料 [黃綠1個份]
黏土　SUKERUKUN（1/4小匙）
著色劑　水性筆（黃、黃綠）
　　　　PRO'S ACRYLICS　White、Yellow
其他　SUKERUKUN透明塗液〔Aibon產業〕、小玻璃串珠
　　　（美式花藝用）、亮光透明漆、消光透明漆、木工黏著劑、
　　　多用途黏著劑
工具
基本工具（p.31）、調味料盤、細筆、面相筆
變化款　在步驟 **2** 混合各種顏色的水性筆
照片上層　綠、黃、紅／照片中層　粉紅、橘、無著色
照片下層　黃綠、水藍、粉紅

尺寸
直徑12mm

所需時間
約30分鐘
＋
乾燥21天

1

在SUKERUKUN上用黃綠色水性筆按壓5次，黃色水性筆2次。

2 ayapeco POINT

一邊壓扁一邊混合（參照p.31）。由於乾燥後顏色會變得非常深，因此這時顏色可以淺一點。

3 ayapeco POINT

揉圓後輕輕插在牙籤上。以細筆塗抹SUKERUKUN透明塗液。成形後馬上塗抹可防止龜裂。

4

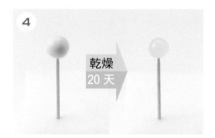

乾燥 20天

乾燥20天左右。顏色會漸漸變透明。

5

在切割文件夾上擠上White，以面相筆畫出粗線。接著擠上Yellow，在White上描繪細線。

6

將木工黏著劑和少許消光透明漆倒在調味料盤裡混合，以牙籤塗抹於整體。

7

裹上玻璃串珠。

8

乾燥 1天

乾燥1天左右。乾燥後從上面開始塗抹亮光透明漆。

9 FINISH!

最後拔掉牙籤，以牙籤將黏著劑填入洞中，黏上玻璃串珠。彈珠糖完成。

彩虹戚風蛋糕 ▸ p.22

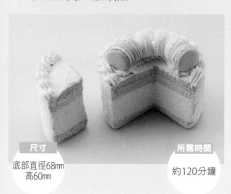

材料 [1個份]
黏土　Hearty白土（2又1/2大匙）×6
著色劑　PRO'S ACRYLICS　Red、Middle green、Yellow、Royal blue、
　　　　　　Plum
　深粉紅（Red 1 滴）、淺粉紅（Red 0.5滴）、黃（Yellow 1滴）、
　黃綠（Middle green、Yellow各0.5滴）、
　薄荷（Middle green 0.5滴、Royal blue 牙籤尖端3mm）、
　紫（Plum 略少於1滴、Royal blue 牙籤尖端5mm）
其他　多用途黏著劑
工具
基本工具（p.31）、鬃刷、金屬刷、桿棒、園藝插牌10片、壓模（直徑7.5cm的
圓形）、壓板、釣魚線（3號）40cm、針筒型滴管的針（4cm以上）、免洗筷2
雙、星形擠花嘴、擠花袋
事前準備
基本奶油（p.36）2條

尺寸
底部直徑68mm
高60mm

所需時間
約120分鐘

1

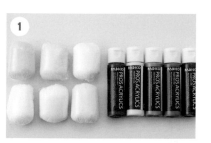

製作海綿蛋糕。在各2又1/2大匙的黏土中混入指定的著色劑，做成6色的黏土，用保鮮膜包起來。

2

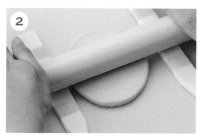

揉圓紫色，在左右兩邊各擺放5片插牌做為基準物，用桿棒延展。

3

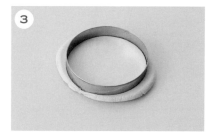

用內外兩面皆抹上油的壓模取型。

4

取型後的樣了。多餘黏土用保鮮膜包起來。

5

第二種顏色薄荷也以相同方式取型。

6

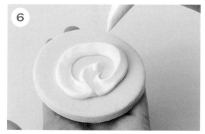

剪開擠花袋前端，將基本奶油擠在第一種顏色上。

7

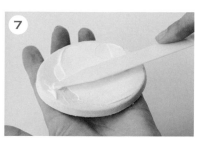

利用插牌將奶油抹開至邊緣。

8

放上第二種顏色，使其貼合。重複步驟2～8，不斷疊上去。依照黃綠、黃色、淺粉紅、深粉紅的順序，共做出6色的海綿蛋糕。

9

ayapeco POINT

不時在平坦處滾動一下，修整邊緣。

接下一頁 ▷ 77

10

疊完6色海綿蛋糕的樣子。

11

在中心戳洞。

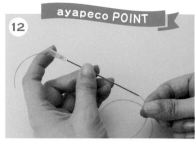

12

將釣魚線穿過針筒型滴管的針。只要使用這個，就能工整地將戚風蛋糕切片。※為方便讀者理解，故改變釣魚線的顏色。

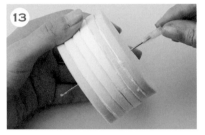

13

在海綿蛋糕的中心，由上而下地貫穿。保留釣魚線，只將針拔出來。

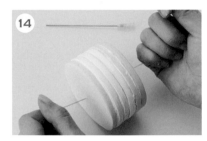

14

釣魚線留在中心的狀態。

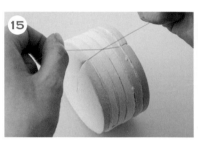

15

讓釣魚線在側面交叉，再緩緩地往左右兩邊拉。

16

劃出一道切痕的樣子。

17

從切痕讓釣魚線回到中心。將蛋糕旋轉約100度，再次讓釣魚線交叉切割。讓釣魚線確實回到中心是切得工整的關鍵。

18

取出切片，用鬃刷和金屬刷拍打剖面，製造出海綿蛋糕的質感。靠近中心的部分要使用容易觸及的金屬刷拍打。

19

切片也要用鬃刷輕拍剖面，製造出海綿蛋糕的質感。

20

在上方塗抹基本奶油。

21

一樣在切片上方塗抹奶油。乾燥約60分鐘。

22

G

製作馬卡龍。用調色尺測量步驟**4**剩下的6色黏土，1個G的量可製作1片馬卡龍餅皮。

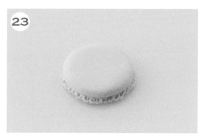

23

以p.64的方式製作馬卡龍。用壓板按壓時，要在左右兩邊各擺放1雙免洗筷做為基準物。

24

總共做出2片。在其中一片擠上基本奶油。

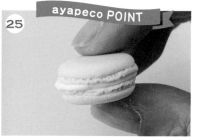

25 ayapeco POINT

將2片合在一起，並且稍微將奶油擠出來。

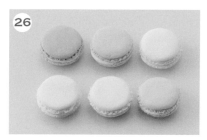

26

依照相同方式做出6種顏色。馬卡龍完成。

27 ayapeco POINT

待步驟**21**的上方奶油乾燥，就於側面塗抹奶油，用插牌抹開。剖面側不要塗抹。不要抹得太均勻，有點斑駁的樣子比較可愛。

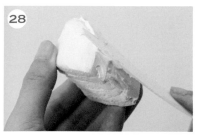

28

切片的側面也要抹上奶油。

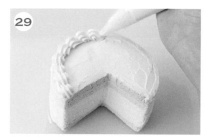

29

用星形擠花嘴在上方擠上奶油（「貝殼擠花」p.95）。

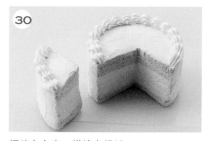

30

切片上方也一樣擠上奶油。

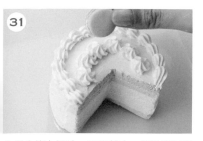

31

內側也擠上奶油，再從其中一端依照海綿蛋糕的顏色順序放上馬卡龍。

32

放到一半的樣子。

33 FINISH!

全部放上的樣子。彩虹戚風蛋糕完成。

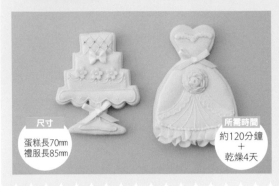

材料[1組份]
黏土 MODENA SOFT（3大匙） MODENA（1小匙）
著色劑 PRO'S ACRYLICS Yellow ochre、Red、White、Middle
　　　　　　　　　　　　　　green、Royal blue
其他 緞帶、糖粉（手工藝用）、木工黏著劑
工具
基本工具（p.31）、烘焙紙、桿棒、免洗筷2雙、園藝插牌、壓模（直
徑9.8cm、7.8cm波浪狀）、調味料盤、鑷子、細工棒、細筆
事前準備 （ ）內的mm是著色劑的分量（p.33）
基本醬汁 填色用、畫線用（皆為p.37）、彩色醬汁 填色用（Middle
green 3mm、Royal blue 1mm）（p.37）、花朵配件、蝴蝶結配件、玫瑰
配件（皆為White 2mm）（皆為p.35）

尺寸
蛋糕長70mm
禮服長85mm

所需時間
約120分鐘
＋
乾燥4天

1

將圖案（p.95）描在烘焙紙上，製作紙型。

2

製作餅乾麵糰。在MODENA SOFT中混入Yellow ochre 1.5滴，取2/3揉成較長的蛋形。

3

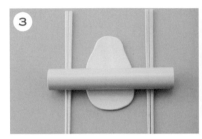

在左右兩邊各擺放1雙免洗筷做為基準物，用桿棒延展成蛋形。

4

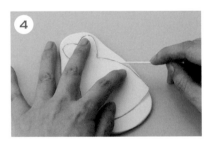

放上禮服的紙型，用牙籤描繪外側的線條。

5 ayapeco POINT

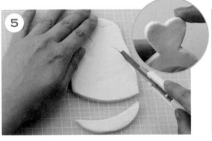

沿著牙籤的線條用美工刀切割。切下來的黏土用保鮮膜包起來。以手指撫平邊緣，修整形狀。

6

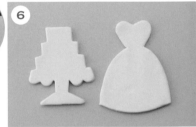

將剩下的黏土和黏土碎片合在一起揉成團，和步驟2、3同樣用桿棒延展。放上蛋糕紙型，沿著輪廓切割。乾燥3天。

7

乾燥
3天

填色用		畫線用
彩色醬汁	基本醬汁	基本醬汁

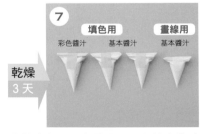

準備填色用彩色醬汁10g和基本醬汁20g，以及畫線用基本醬汁5g。

8 ayapeco POINT

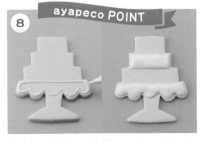

以白色的填色用基本醬汁塗抹蛋糕底座和蛋糕中層。和邊緣保持2mm的距離，描繪外側的線條，再將內側塗到稍微隆起。

9

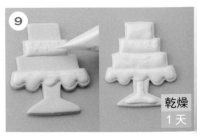

以薄荷色的填色用醬汁在蛋糕的白色醬汁上畫圓點，並塗抹尚未塗色的蛋糕層。以白色醬汁塗抹底座。乾燥1天

乾燥
1天

10 製作荷葉邊。以牙籤尖端取5mm的White混入1小匙的MODENA。

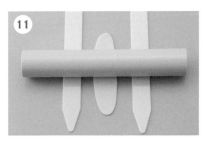

11 揉成長約5cm的細棒狀，在左右兩邊各擺放1片插牌做為基準物，用桿棒延展成寬2.5cm、長10cm。

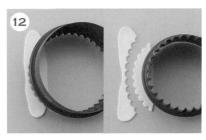

12 用9.8cm的壓模取型。再用7.8cm的壓模非波浪狀的那面於內側取型。

13 荷葉邊的基底完成。將切割後的左右兩側黏土包進保鮮膜。

ayapeco POINT

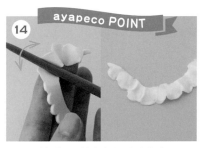

14 用細工棒延展，讓每個褶邊的前端展開。以細工棒按壓，將每個褶邊延展成扇形。

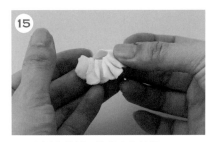

15 反覆內折和外折，使其產生皺褶。

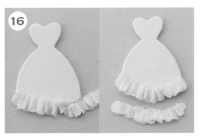

16 置於禮服底部，調整長度。以剩下的黏土重複步驟11～15，製作第二層荷葉邊。

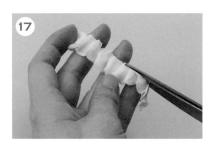

17 將上層荷葉邊的頂端稍微壓平，用剪刀修齊。

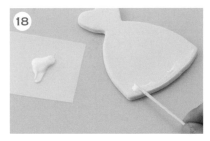

18 將木工黏著劑擠在切割文件夾上，以牙籤塗抹於禮服的底座。

19 用手指按壓荷葉邊的頂端，使其黏合。重複黏上第二層。

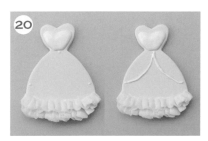

20 以白色的填色用醬汁，將胸口塗成愛心形狀。在中央和左右加上基準點，描繪線條。

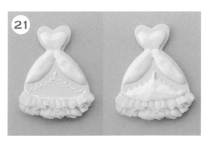

21 塗抹裙子上半部。接著在其下半部描繪弧線，塗抹裙襬側。

接下一頁

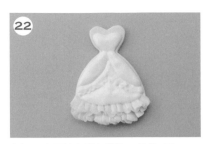

在裙子之間塗上彩色醬汁。乾燥1天。

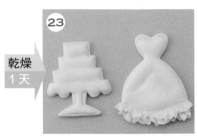

乾燥好的樣子。

乾燥
1天

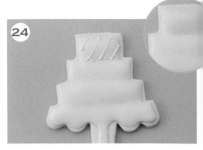

以畫線用醬汁在最上層的蛋糕上描繪線條。先畫出8個基準點再斜向連結。

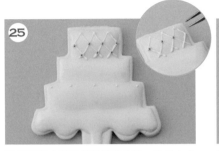

用鑷子將小鋼珠置於線條交點。在從上方數來第三層的蛋糕上畫5個基準點。

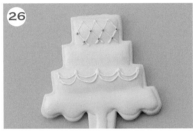

以弧線連結基準點。

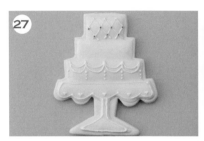

畫上線條框住底座四周,再畫上圓點和愛心做為裝飾。

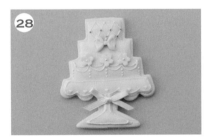

用黏著劑將無孔珍珠黏在花朵配件上,接著和蝴蝶結配件、綁好的緞帶一起用黏著劑黏上去。結婚蛋糕餅乾完成。

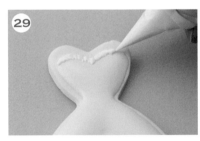

裝飾禮服。以白色的畫線用醬汁,在胸口畫出Z字形線條。

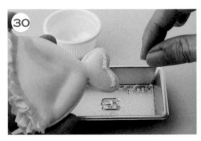

在線條上撒糖粉,使其沾附上去。輕輕抖一下餅乾,抖掉多餘的糖粉。

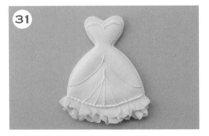

以畫線用醬汁描繪禮服的線條。

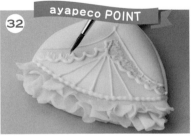

ayapeco POINT

在薄荷色上以白色的畫線用醬汁畫出荷葉邊,再以沾水的筆暈開線條,表現蕾絲的樣子。

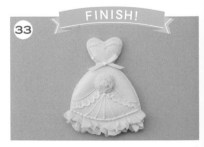

FINISH!

用黏著劑黏上玫瑰配件、綁好的緞帶。禮服餅乾完成。

◆ 桃子 ▶ p.24

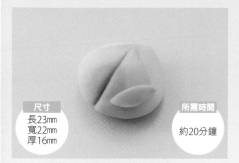

材料 [1個份]
黏土 MODENA（1小匙、調色尺E）
著色劑 PRO'S ACRYLICS Yellow ochre、Red、Yellow green
其他 木工黏著劑
工具
基本工具（p.31）、壓板、黏土刮刀、細工棒、不鏽鋼擠花嘴

尺寸	所需時間
長23mm 寬22mm 厚16mm	約20分鐘

1 以牙籤尖端取1mm的Yellow ochre混入MODENA（1小匙）。取1/2小匙揉圓。

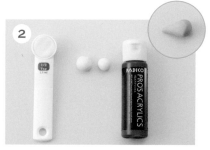

2 將剩下的黏土分成2：1。以牙籤尖端取1mm的Red混入比例為1的黏土，捏成水滴狀後用保鮮膜包起來。

3 將**2**剩下的黏土夾入抹油的摺疊文件夾，用壓板按壓成半徑1.5cm。

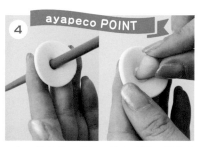

4 ayapeco POINT
用細工棒在中心鑽洞。將在步驟**2**捏成水滴狀的黏土前端放入洞中。

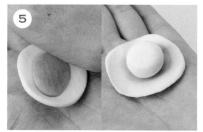

5 壓平後在中央放上**1**。

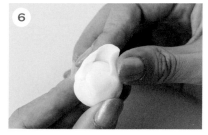

6 拉長外皮的邊緣包住所有餡料。撫平接合處，去除皺褶。

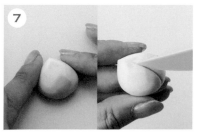

7 讓粉紅色的部分朝下，調整成桃子的形狀，壓平底部。用刮刀從中央往底側劃出刻痕。

8 製作葉子。以牙籤尖端取2mm的Yellow green混入MODENA（E）揉圓。夾入抹油的摺疊文件夾，用壓板按壓成半徑1cm。

9 FINISH!
在擠花嘴根部的內外兩側抹油，壓出兩個半圓形，讓中央呈現葉子的形狀。用黏著劑黏上葉子。桃子完成。

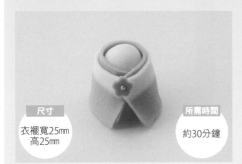

雛人偶 ▶ p.24

材料 [女雛人偶1個份]
黏土 MODENA（2小匙）
著色劑 PRO'S ACRYLICS White、Red
其他 小鋼珠、木工黏著劑
工具
基本工具（p.31）、壓板、園藝插牌、桿棒、壓模（直徑9mm左右的花朵形）

尺寸
衣襬寬25mm
高25mm

所需時間
約30分鐘

1
以牙籤尖端取5mm的White混入黏土，然後取1小匙，揉成高約2.3cm的蛋形。

2
將剩下的1小匙分成兩半，以牙籤尖端取5mm的Red混入其中一半。用壓板滾動，延展成長9cm。

3
白色也同樣延展成長9cm，共做出2條。

4
將2條貼合，在左右兩邊各擺放1片插牌做為基準物。

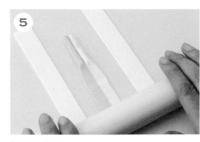

5
以桿棒延展。

6
將整體桿開後往自己的方向折疊，然後再桿一次。

ayapeco POINT

7
再次往自己的方向折，然後桿開。共重複3次相同的步驟。讓2色黏土確實接合、模糊顏色的界線，能夠有效營造出柔和的氛圍。

8
在顏色轉換的部分，用美工刀切下寬2cm、長7.5cm的大小。

9
混合**8**剩下的黏土，以牙籤尖端取3mm的Red混入。

男雛人偶

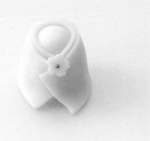

著色劑　PRO'S ACRYLICS　White、Green、Yellow
・於步驟**2**在黏土中混入Yellow（6mm）、Green（2mm）。
・於步驟**9**在黏土中混入Yellow（3mm）、Green（1mm）。
・上述以外皆與女雛人偶相同。

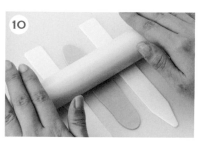

和步驟**4**、**5**一樣用桿棒延展。

用美工刀切成寬2cm、長6.5cm的大小。剩餘的黏土用保鮮膜包起來。

ayapeco POINT

將**11**捲在**1**的蛋形上，讓頭稍微露出來。重疊部分要讓右端在上。

讓**8**的白色在上方，從比**12**下面一點點的地方纏繞上去。

用力按壓。

將**11**剩下的黏土揉圓，夾入抹油的摺疊文件夾，以壓板按壓成半徑2cm。

用內外兩側抹油的花朵壓模取型。

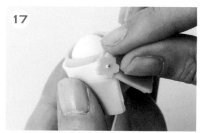

用黏著劑將小鋼珠黏在花朵中央，再以黏著劑將花朵黏在和服相交處。

FINISH!

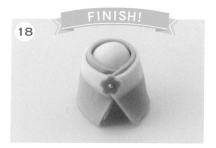

女雛人偶完成。

85

豆沙丸子 ▶ p.25

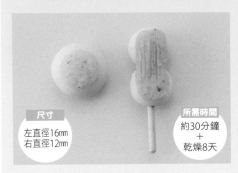

材料 [櫻花餡1組份]
黏土 MODENA（調色尺G×2、H、C） SUKERUKUN（調色尺F）
著色劑 PRO'S ACRYLICS White、Middle green、Burnt umber
壓克力塗料Mini Clear red
其他 木工黏著劑、紙膠帶
工具
基本工具（p.31）、金屬刷
事前準備
餡料細工用牙籤（4根並排，以紙膠帶固定）

餡料細工用牙籤

尺寸	所需時間
左直徑16mm 右直徑12mm	約30分鐘 + 乾燥8天

1

製作丸子。以牙籤尖端取3mm的White混入MODENA（G×2、H），分成G×2、H。H直接揉圓，然後稍微壓平。

2

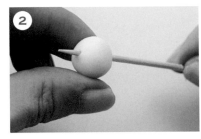

分別將2個G揉圓，插在牙籤上。第1顆插在距離牙籤尖端約5mm的位置。

3

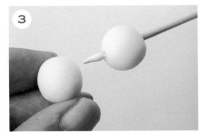

在牙籤尖端塗黏著劑，插上第2顆。

4

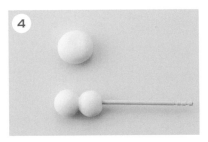

丸子串也要稍微壓平。丸子串和圓形丸子完成。

5

製作餡料中的櫻花葉。在切割文件夾上擠上Middle green、Burnt umber各1滴。

6 ayapeco POINT

乾燥
1天

將2色以1：1的比例混合，放在別的切割文件夾上薄薄地延展開，乾燥1天。

7

製作餡料。混合SUKERUKUN（F）和MODENA（C）。準備Clear red。

8

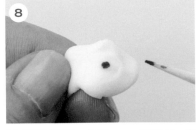

以牙籤尖端取2mm的Clear red混入**7**。由於乾燥後顏色會變深，因此這時顏色可以淺一點。

9

以牙籤削下乾燥的**6**的著色劑。

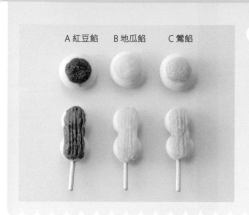

A 紅豆餡　　B 地瓜餡　　C 鶯餡

變化款

著色劑　PRO'S ACRYLICS
　A　Plum 3mm、Burnt umber 2mm、Black 1mm
壓克力塗料Mini
　B　Clear yellow 2mm、Clear orange 1mm
　C　Clear yellow 1mm、抹茶1mm
・在步驟8混入黏土中。
・取上述指定的著色劑用量，除了步驟 5、6、9、10外，作法皆與櫻花餡相同。

10

混入**8**的餡料中。

11

將餡料分成1：2後揉圓。

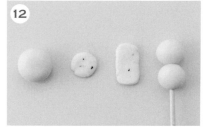

12

配合丸子的大小，延展成圓形和方形。

13

用黏著劑黏在丸子上。

14

用金屬刷拍打餡料的部分以製造質感。

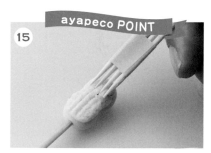

ayapeco POINT

15

丸子串要以餡料細工用牙籤描繪線條。一邊按壓牙籤　邊畫。

16

加上線條的丸子串。牙籤要參照三色丸子（p.73）剪短。

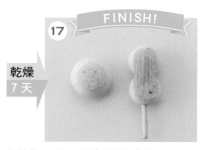

17　FINISH!

乾燥
7 天

乾燥約7天後，餡料開始變成半透明。豆沙丸子完成。

日式布花風練切 ▸ p.26

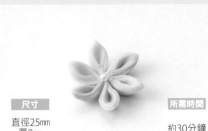

尺寸
直徑25mm
厚9mm

所需時間
約30分鐘

材料 [藍色1個份]
黏土 MODENA（1小匙）
著色劑 PRO'S ACRYLICS Royal blue
其他 木工黏著劑、珍珠2mm
工具
基本工具（p.31）、壓板、園藝插牌2片、鑷子

1

以牙籤尖端取2mm的Royal blue混入黏土。取1/3，其餘用保鮮膜包起來。

2

搓成4cm的棒狀，夾入抹油的摺疊文件夾，在左右兩邊各擺放1片插牌做為基準物。

3

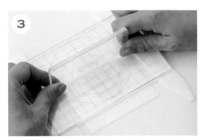

用壓板按壓。

4

將按壓好的黏土裁成2片1.5cm見方的方形。

5

將1片折成三角形。

6

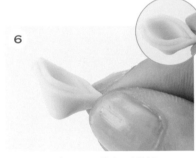

對齊末端再折一次，做出1片花瓣。

7 ayapeco POINT

依照片中1、2的順序，用剪刀剪--------的位置。1是調整花瓣的高度，2是調整花瓣的長度。

8

以相同作法共做出2片。剪下來的黏土要用保鮮膜包起來。

9

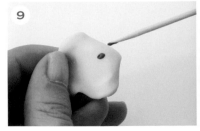

以牙籤尖端取2mm的Royal blue混入步驟1剩下的黏土。

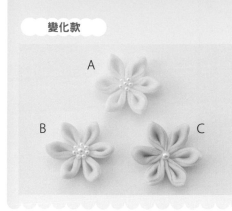

著色劑　PRO'S ACRYLICS
A　White 5 mm
B　Yellow 5mm
C　Middle green 6mm、Royal blue 2mm
・在步驟1混入黏土，分成3個後重複3次步驟2～8，共做出6片花瓣。
其他
A　珍珠1.2mm 6個　B　珍珠1.2mm 7個、2mm 1個
C　珍珠2mm 1個
・於步驟17放在花朵上。
・上述以外的黏土、工具皆與藍色相同。

10

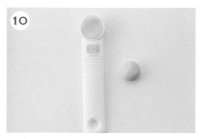

分成2個，其中一個依照步驟2～8做出2片花瓣。做出來的花瓣顏色稍深。

11

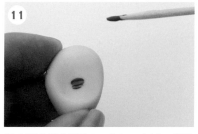

再次以牙籤尖端取2mm的Royal blue混入10剩下的黏土，做出2片顏色更深的花瓣。

12

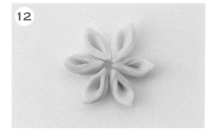

考慮顏色的配置，美觀地排列6片花瓣。

13

以步驟8剪下來的黏土取出調色尺C的量。

14

揉圓後用摺疊文件夾壓扁，做為底座。

15

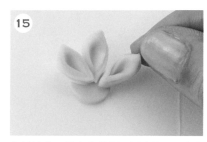

在花瓣背面塗上黏著劑，以步驟12決定好的排列方式黏在底座上。根部要確實按壓黏合。

16

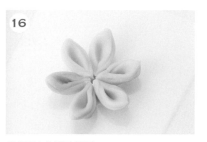

排好6片花瓣的樣子。

17　FINISH!

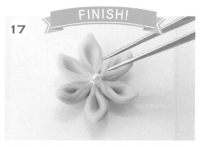

在中心塗抹黏著劑，放上珍珠。日式布花風練切完成。

三色手鞠 ▶ p.27

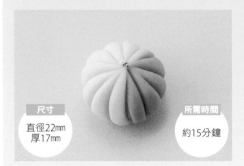

材料 [1個份]
黏土 MODENA（1小匙）
著色劑 PRO'S ACRYLICS　Yellow ochre、Red、Yellow
其他 小鋼珠、木工黏著劑
工具
基本工具（p.31）、壓板、黏土刮刀、鑷子

尺寸
直徑22mm
厚17mm

所需時間
約15分鐘

1

以牙籤尖端取1mm的Yellow ochre混入黏土。取1/2小匙揉圓，用保鮮膜包起來。剩下的黏土分成3份。

ayapeco POINT

2

將分成3份中的1份保持原樣、1份混入2mm的Red、1份混入2mm的Yellow，揉圓後排在一起。讓中心形狀略尖，3種顏色比較容易彼此接合。

3

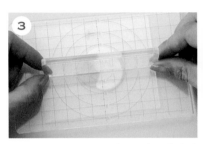

在3份黏土緊密相連的狀態下夾入抹油的摺疊文件夾，用壓板按壓成半徑1.8㎝。

4

在中央放上步驟1揉圓的黏土，拉長外皮的邊緣將其完全包住。

5

撫平接合處、去除皺褶，調整整體的形狀。

6

用刮刀在顏色的交界線劃上刻痕。

7

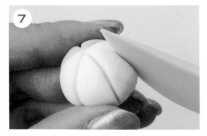

繼續在6的刻痕間劃上2等分的刻痕。

8

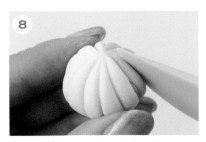

繼續在7的刻痕間劃上2等分的刻痕。

9 **FINISH!**

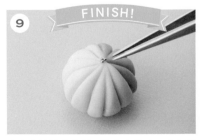

在中央塗抹黏著劑，放上小鋼珠。三色手鞠完成。

◆ 菊花 ▸ p.27

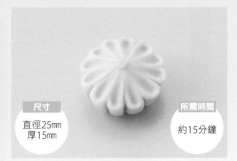

材料 [1個份]
黏土 MODENA（1小匙）
著色劑 PRO'S ACRYLICS Yellow ochre、Orange、Yellow
其他 木工黏著劑
工具
基本工具（p.31）、壓板、黏土刮刀、細工棒、茶篩、鑷子

尺寸
直徑25mm
厚15mm

所需時間
約15分鐘

1

以牙籤尖端取1mm的Yellow ochre混入黏土。取1/3用保鮮膜包起來，其餘混入4mm的Orange，揉圓做成餡料。

2

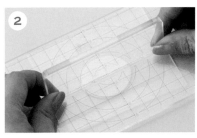

將取出的1/3揉圓，夾入抹油的摺疊文件夾，用壓板按壓成略小於半徑1.8cm。

3

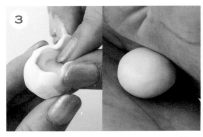

在中央放上餡料，拉長外皮的邊緣將其完全包住。撫平接合處，去除皺褶。

4

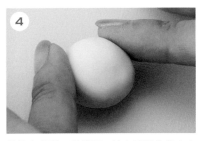

讓接合處那一側朝下，放在平坦的地方上輕壓，調整形狀。

5

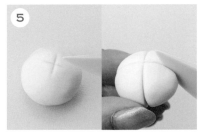

用牙籤在中心戳洞。用刮刀劃上×當作基準點，往下劃出將整體分成4等分的刻痕。

6

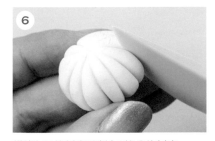

繼續在 **5** 的刻痕間劃上3等分的刻痕。

7

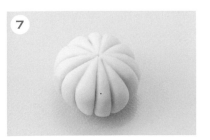

共劃出12道刻痕。

8 ayapeco POINT

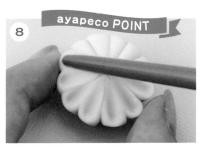

用手指按壓外側，以細工棒從中央向外按壓已劃分好區域的黏土。作業時要十分小心，使其保持相同的高度。

9 FINISH!

和櫻花（p.75 **14～18**）一樣製作花芯黏上去。菊花完成。

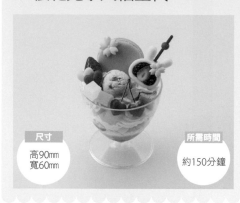

櫻花兔子大福聖代 ▶ p.28

材料 [1個份]
黏土　MODENA（調色尺C、2小匙）　Mermaid Puffy（1小匙）、
　　　Hearty白土（1小匙）
著色劑　PRO'S ACRYLICS　Red、Cherry red、Yellow、White
　　　　寶石之雫　Red、White、Pink
UV-LED膠　星之雫
其他　多用途黏著劑SUPER X、草莓顆粒醬、消光透明漆、
　　　塑膠杯

草莓顆粒醬
（TAMIYA）

工具
基本工具（p.31）、化妝海綿、木工黏著劑、斜口鉗、砂紙、
金屬刷、細工棒、調味料盤、鑷子、紙杯、擠花袋2個、LED燈、方形模具、細
筆、星形擠花嘴
事前準備　（ ）內的G是調色尺的單位（p.31），著色劑記載於步驟**1**、**2**。
基本奶油（p.36）、馬卡龍（p.64）、兔子大福（p.48）、愛心櫻桃（p.15）、半
顆草莓（G）（p.14）、三色丸子（p.73）、櫻花配件、花瓣配件、愛心配件
（p.35）。

尺寸
高90mm
寬60mm

所需時間
約150分鐘

1

製作櫻花配件和花瓣配件（皆為White 2 mm）。在切割文件夾上擠上Red和White，將化妝海綿對折沾取著色劑，在外側薄薄地上色。

2

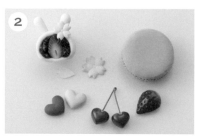

事先做出馬卡龍（Red 20mm、Yellow 5 mm）、兔子大福、半顆草莓、愛心櫻桃、愛心配件（深：Red 15mm、淺：Red 2mm）。

3

製作草莓冰淇淋。以牙籤尖端取7mm的Cherry red，混入1小匙的Mermaid Puffy。只要將黏土左右拉開，就會呈現出冰淇淋的質感。

4

留下產生質感的部分，從後側稍微揉捏拿起，直接放在湯匙內側輕壓，使其呈圓球狀。

5

用金屬刷拍打沒有冰淇淋質感的部分，增添質感。

6　ayapeco POINT

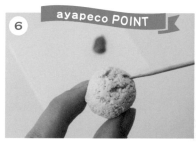

在切割文件夾上擠上草莓顆粒醬，用牙籤沾在凹陷部分上。

7

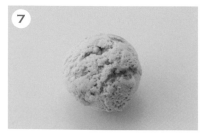

草莓冰淇淋完成。

8

製作求肥。以牙籤尖端取3mm的Red、1mm的Yellow，混入1小匙的Hearty白土。

9

各取1/4小匙捏成立方體。用手指捏出邊角，再以金屬刷輕拍周圍，製造出質感。

10

以相同方式共做出4個。求肥完成。

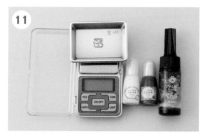

11

製作紅白寒天。準備電子秤和樹脂。

12

在2g樹脂中，混入White和Red各1滴。醒目的氣泡要去除。

13

倒入9mm的方形模具中，用LED燈照射1分鐘。

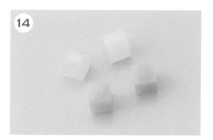

14

做出2個紅色寒天後，依照步驟**11～13**的方式，在2g樹脂中混入1滴White，製作2個白色寒天。

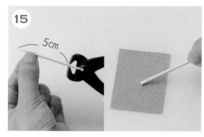

15

製作三色丸子的串飾。用斜口鉗裁剪牙籤的軸側，再以砂紙打磨剖面。

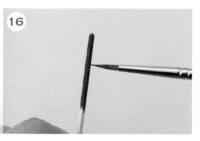

16

在切割文件夾上擠上Red，用筆塗抹於牙籤的軸側。

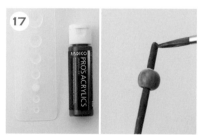

17

以牙籤尖端取2mm的Red，均勻混入MODENA（C）後揉圓。插在牙籤上用黏著劑固定，最後用筆塗上透明漆。

18

做出三色丸子（p.73），插在**17**上。

19

製作紅白湯圓。準備MODENA 1小匙×2，分別以牙籤尖端取3mm的White、3mm的Red混合。

20

取1/4揉圓，用細工棒的圓頭輕壓中心。

21

以相同方式每種顏色各做4顆，共做出8顆。

接下一頁 >

22 以相同方式每種顏色各做4顆,共做出8顆。

23 在5g中加入3滴Pink,充分揉搓混合成深粉紅色。在10g中加入1滴Pink、3滴White,揉搓混合成淺粉紅色。

24 依序將深粉紅、淺粉紅放入塑膠杯中。

25 讓雙層的櫻花醬靜置2小時。

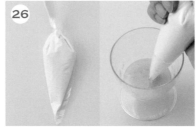

26 準備基本奶油。

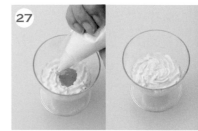

27 在醬汁上擠出1層。

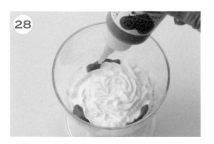

28 隨意淋上草莓顆粒醬。

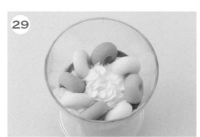

29 排上紅白湯圓。

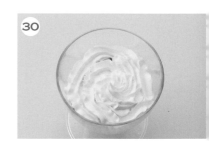

30 擠上第2層奶油。

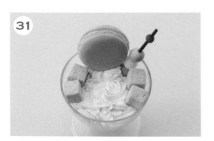

31 放上馬卡龍、求肥和三色丸子。

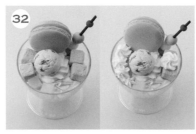

32 在中央補上奶油,放入冰淇淋和2個寒天。在寒天和求肥上再補上奶油。

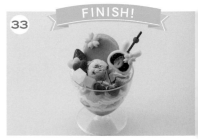

33 再放上2個寒天、水果、兔子大福。用黏著劑固定裝飾配件。櫻花兔子大福聖代完成。

◆ **基本奶油擠法** 使用星形擠花嘴。

星形擠花

垂直拿著擠花袋開始擠。　不改變高度繼續擠。奶油會　放鬆力道、筆直地往上提，　星形擠花完成。
　　　　　　　　　　　　　往旁邊擴散。　　　　　　　讓奶油末端出現尖角。

螺旋擠花

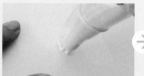 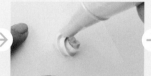 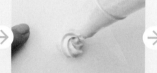 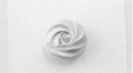

垂直拿著擠花袋開始擠。　像在寫「の」字一樣，邊擠　放鬆力道，提起時要讓奶油　螺旋擠花完成。
　　　　　　　　　　　　　邊緩緩地繞圈。　　　　　　末端融入圓中。

貝殼擠花

 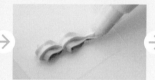 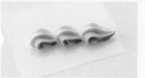

擠的時候要讓擠花袋呈45度　移動時慢慢放鬆力道，讓奶　在旁邊以相同方式擠花。　　連續的貝殼擠花完成。
角。　　　　　　　　　　　油末端變細。如此就完成1個
　　　　　　　　　　　　　貝殼擠花。

◆ **糖霜餅乾（p.80）實物大紙型**

實物大刻度
若是閱讀電子書，請以右方的刻度為準。

0　1　2　3

宇仁菅 綾

手工藝作家、講師。株式會社fancy sweets負責人。在以劇場女演員身分活躍的同時，於2013年投入甜點手工藝品的世界。曾經在百貨公司等銷售作品，2016年開始以大阪為中心開設手工藝教室。學員總計超過4000人（截至2019年為止），是預約人數爆滿、備受矚目的超人氣教室。像是日式糕點、西式糕點、餐點、派對甜點等等，受到在各個領域追求「Kawaii」的作品吸引而慕名前來上課的學員遍布全國。

○官方部落格「可愛仿真甜點教室ayapeco（あやぺこ）關西、大阪、神戶」
　　https://ameblo.jp/ayapeco-cafe/
○Instagram
　　https://www.instagram.com/ayapeco_aya/
○Twitter
　　https://twitter.com/ayapeco_aya

作品製作協力STAFF
藤井良克、澤田直子、境 真知子、宿久千賀子、
濱﨑真由美、畑佐直子、辻田香代、kuni

日文版STAFF
裝幀、本文設計／金沢ありさ（plan B design）
攝影（封面、彩頁）／松木 潤（主婦之友社）
攝影（步驟）／三富和幸（DNPメディア・アート）
造型設計／鈴木亞希子
校對／こめだ恭子
編輯／小泉未来
責任編輯／森信千夏（主婦之友社）

あやぺこの粘土で作るプチかわスイーツ
© Aya Unisuga 2019
Originally published in Japan by Shufunotomo Co., Ltd
Translation rights arranged with Shufunotomo Co., Ltd.
Through Tohan Corporation Japan.

超擬真夢幻下午茶
用黏土打造繽紛又夢幻的袖珍甜點

2020年3月1日初版第一刷發行

著　　者　宇仁菅綾
譯　　者　曹茹蘋
編　　輯　劉皓如、吳元晴
美術主編　陳美燕
發 行 人　南部裕
發 行 所　台灣東販股份有限公司
　　　　　＜地址＞台北市南京東路4段130號2F-1
　　　　　＜電話＞（02）2577-8878
　　　　　＜傳真＞（02）2577-8896
　　　　　＜網址＞www.tohan.com.tw
郵撥帳號　1405049-4
法律顧問　蕭雄淋律師
總 經 銷　聯合發行股份有限公司
　　　　　＜電話＞（02）2917-8022

TOHAN

材料和工具的廠商聯絡方式

株式會社PADICO（樹脂黏土、工具、樹脂材料等）
〒150-0001　東京都渋谷区神宮前1-11-11-607
官網　http://www.padico.co.jp
線上商店
https://www.rakuten.ne.jp/gold/heartylove/

Aibon產業有限會社（SUKERUKUN）
〒135-0022　東京都江東区三好3-11-5

株式會社SEED（加熱可塑黏土）
〒534-0013　大阪市都島区内代町3-5-25
http://www.seedr.co.jp

株式會社TAMIYA（壓克力塗料Mini、草莓顆粒醬）
〒422-8610　静岡県駿河区恩田原3-7
http://www.tamiya.com

KONISHI株式會社（SU多用途黏著劑）
〒541-0045　大阪市中央区道修町1-7-1
http://www.bond.co.jp/

施敏打硬CEMEDINE株式會社（SUPER X、木工用）
〒141-8620　東京都品川区大崎1-11-2 Gate City大崎東塔
https://www.cemedine.co.jp

德蘭Turner 色彩株式會社（ACRYL GOUACHE）
〒532-0032　大阪市淀川区三津屋北2-15-7
https://www.turner.co.jp

國家圖書館出版品預行編目資料

超擬真夢幻下午茶：用黏土打造繽紛又夢幻
的袖珍甜點 / 宇仁菅綾著；曹茹蘋譯. -- 初
版. -- 臺北市：臺灣東販, 2020.03
96面；18.2×23.5公分
ISBN 978-986-511-267-7（平裝）

1.泥工遊玩 2.黏土

999.6　　　　　　　　　　　　　109000949